CÓMO DIBUJAR

Liron Yanconsky

Una guía de técnicas fáciles
para aprender a dibujar

terapias**verdes**

Argentina – Chile – Colombia – España
Estados Unidos – México – Perú – Uruguay – Venezuela

Título original: *How to Sketch – A Beginner's Guide to Sketching Techniques, Including Step By Step Exercises, Tips and Tricks*
Traducción: Laura Fernández Nogales

1.ª edición Octubre 2017

ISBN: 978-84-16972-26-5
E-ISBN: 978-84-17180-23-2
Depósito legal: B-22.052-2017

Fotocomposición: Ediciones Urano, S.A.U.

Impreso por Liberdúplex, S.L. – Ctra. BV 2249 Km 7,4 – Polígono Industrial Torrentfondo 08791 Sant Llorenç d'Hortons (Barcelona)

Impreso en España – *Printed in Spain*

Índice

1

Introducción

¡Hola! Bienvenido a *Cómo dibujar*.

Me llamo Liron y llevo toda la vida dibujando.

Siempre me fascinó observar las cosas y dibujarlas, y en mis libretas de la escuela siempre había más garabatos que material académico.

Soy un «artista realista». Esto significa que se me da muy bien observar las cosas y recrearlas sobre el papel.

Cómo dibujar es una auténtica guía para principiantes. Este libro te cogerá de la mano para guiarte paso a paso y te enseñará todo lo que necesitas saber para empezar a dibujar ahora mismo.

Yo soy un firme defensor del lema: «Todo el mundo puede hacer algo si se lo propone», y te prometo que si sigues las instrucciones de este libro, cada día estarás un poco más cerca de alcanzar tus metas artísticas.

Siempre he pensado que los principiantes necesitan materiales sencillos y fáciles de comprender para aprender de forma rápida y eficiente. Eso es exactamente lo que yo he intentado conseguir al escribir este libro: crear un auténtico libro de instrucciones para principiantes.

Me encanta pensar que tengo la oportunidad de ser tu profesor, y estoy impaciente por embarcarme contigo en este viaje.

Cómo Dibujar es un libro con una estructura lineal diseñado para ir subiendo el nivel de dificultad lentamente, de esa forma me aseguro de que lo entiendes todo. Te aconsejo que lo leas de principio a fin y que hagas todos los ejercicios, ¡será divertido!

Si tienes alguna pregunta, ponte en contacto conmigo en Lironyan@gmail.com.

Y si el libro te ha ayudado te agradecería mucho que dejaras algún comentario en Amazon o que se lo recomiendes a tus amigos. Si enseñas el libro a otras personas que lo necesiten les ayudarás mucho.

Sin más que añadir, ¡empecemos!

Sinceramente tuyo,

Liron Yanconsky,
artista y escritor

2

¿QUÉ ES UN BOCETO?

Quizá sea un concepto evidente para muchas personas, pero quiero empezar definiendo la palabra boceto, tanto la definición a secas como mi propia definición.

Esta es la definición de boceto que aparece en Wikipedia:

«Un boceto es un dibujo rápido hecho a mano que no suele considerarse un trabajo terminado.

»Un boceto puede tener muchos propósitos: puede servir para dejar constancia de algo que ha visto el artista, de una idea que se pueda utilizar más adelante o puede emplearse como herramienta rápida para demostrar una imagen, una idea o un principio».

Muy bien, ¿ha quedado claro?

Un boceto es un dibujo. Puede ser sencillo o complicado. Claro u oscuro. Rápido o lento. Lo que define realmente al boceto es que no se suele considerar una obra terminada.

Cada vez que hagas un garabato en tu libreta, puedes llamarlo boceto. Si estás observando un objeto y haces un dibujo de lo que estás viendo para pasar el rato, es un boceto. Si quieres practicar tu habilidad para dibujar y lo haces creando dibujos rápidos y simples, también puedes llamarlos bocetos.

Un boceto puede ser tan bonito y tan impactante como un dibujo final, acabado y completo.

En realidad, a mí muchos bocetos me parecen más fascinantes que los dibujos terminados. Y eso se debe a que el boceto es como una ventana a la mente del artista.

Es lo que dibujó sin preocuparse por «lo que podrían pensar los demás» o por lo perfecto y terminado que debía quedar el dibujo.

Para mí, eso es más emocionante que observar un trabajo terminado.

Además, un garabato puede ser sencillo y estar ejecutado con tan solo unos trazos, o ser complicado y complejo.

He aquí un ejemplo de un garabato sencillo de un pingüino.

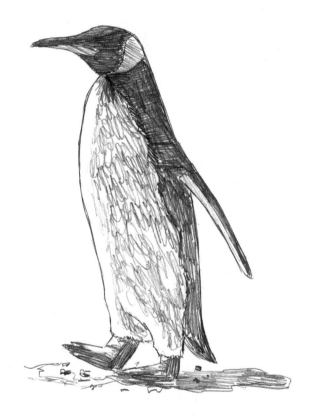

Como puedes ver, este es un boceto relativamente basto. Me esforcé mucho para hacerlo lo más preciso posible, pero sigue siendo sencillo, basto y esquemático. Cuando uno intenta dibujar a un animal en movimiento no suele disponer de mucho tiempo.

He aquí un ejemplo de un boceto más complejo.

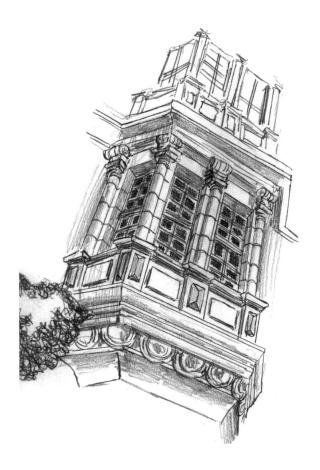

Este es un dibujo un poco más detallado de la fachada de un edificio antiguo. Para hacer este boceto invertí mucho más tiempo que en hacer el del pingüino. No todas las líneas son exactas, y quizá la perspectiva no esté muy conseguida, pero me gusta como quedó.

Yo pienso que los dos son ejemplos de bocetos bonitos, porque ambos dan constancia de lo que significa plasmar la realidad sobre el papel de una forma muy esquemática y rápida.

La técnica del bosquejo te permite dibujar muchas cosas para que después puedas concentrarte solo en las que más te interesen. Puedes crear muchos garabatos sencillos y después desarrollar los que elijas. También es una de las mejores formas

de practicar con el dibujo en general, así como de mejorar tus capacidades visuales, como veremos enseguida.

¡Y lo mejor de todo es que garabatear es muy divertido!

Ahora pasaremos al capítulo siguiente y aprenderemos lo que es «el juego interior» (la parte mental) para mejorar tu forma de dibujar.

3

EL JUEGO MENTAL:
DIBUJAR CON EL CEREBRO

En este capítulo hablaremos de los conceptos y de la faceta mental de aprender a ser mejor dibujante.

Es importante entender que, además de las manos, tu cerebro también dibuja. Tu cerebro controla tus manos y es una parte muy importante del proceso del dibujo. Cualquiera puede entrenar la mente y mejorar su inteligencia visual.

Cuando entiendas eso, también comprenderás mejor por qué soy un gran defensor del lema: «Todo el mundo puede hacer algo si se lo propone».

El capítulo 3 va a ser básicamente teórico. Si quieres empezar a dibujar ya, puedes saltártelo y pasar directamente al capítulo 4. Sin embargo, te aconsejo que no te lo saltes, porque contiene información esencial para aprender a bosquejar (y a dibujar en general). Si decides pasar directamente al capítulo 4, recuerda regresar más adelante a este capítulo para redondear la lección.

A. EL ESTADO MENTAL ADECUADO

Aprender a bosquejar es igual que aprender a dibujar, a cantar o a ser un culturista. Solo necesitas practicar. Y mucha paciencia.

Dicen que se necesitan diez mil horas de práctica para dominar cualquier técnica. Eso puede suponer entre tres y seis años. Pero eso no significa que no puedas llegar a ser muy bueno en muy poco tiempo.

Así que lo más importante es practicar.

Practica en cualquier sitio, a cualquier hora y todo lo que puedas. Tienes que llevar siempre encima una pequeña libreta de dibujo y cada vez que veas algo interesante, ¡haz un garabato!

No te preocupes si todavía no sabes por dónde empezar o cómo hacerlo. Pronto hablaremos de todo eso. De momento, intenta interiorizar lo más esencial de mi consejo.

Si practicas continuamente mejorarás, y empezarás a desarrollar la curiosidad y la capacidad para enfrentarte a nuevos desafíos.

Otra cosa importante es que debes confiar en ti y tomártelo con calma. Aprender una nueva habilidad es un desafío. Tienes que poner a trabajar todo tu cerebro. Así que no te preocupes si al principio te cuesta o si no consigues los resultados que esperabas enseguida.

Ve paso a paso y celebra cualquier pequeño logro, ¡acabarás progresando!

Confía en tu capacidad para mejorar y pronto empezarás a progresar.

Y cuando digo que debes tomártelo con calma no me refiero a que puedas holgazanear o evitar los retos que se te presenten, ¡al contrario! Si tienes la sensación de estar mejorando, no tengas miedo de intentar dibujar escenas y objetos más complejos. Pero no seas duro contigo mismo si al principio vas un poco más lento.

B. INTELIGENCIA VISUAL

Al principio del capítulo 3 he mencionado que tu cerebro dibuja al mismo tiempo que tus manos, y quiero explicarme mejor.

Dibujar —y en especial bosquejar— objetos reales es una habilidad relacionada con la observación y la percepción. Tú observas tu entorno y comprendes cómo es y por qué tiene el aspecto que tiene. Después lo dibujas.

He aquí el ejemplo de un bosquejo que ha quedado bien porque he comprendido por qué tiene el aspecto que tiene.

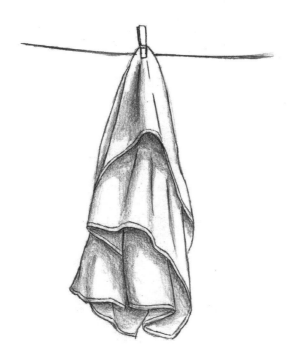

El motivo de que esta toalla se vea así de bien es que yo sé y comprendo cómo funciona esta tela. Sé cómo la gravedad afecta a la tela. En realidad, este bosquejo está sacado de un libro que publiqué sobre cómo comprender y dibujar pliegues y ropa, cosa que me ayudó mucho a interiorizar estos conceptos.

¿Qué parte del cuerpo se ocupa de la observación? Exacto: el cerebro. Incluso cuando estás garabateando mientras hablas por teléfono, sin concentrarte en ningún objeto específico, sigue siendo tu cerebro quien da las órdenes a tus manos.

La inteligencia visual o las habilidades visuales, son, sencillamente, comprender el objeto de interés —el objeto que estás dibujando— y saber cómo plasmarlo sobre el papel. Puedes ver la primera parte como el «Juego Interior» y la segunda como el «Juego Exterior». Ambas son cruciales para llegar a ser bueno, y por eso hablamos de ellas en este libro.

Si eres capaz de dominar la primera parte, podrás mejorar, y ya solo tendrás que aprender las técnicas específicas.

Para acabar: tu cerebro y tus manos trabajan juntos para crear dibujos. Mejorar tu inteligencia visual (mientras trabajas en tus técnicas) te ayudará a mejorar rápidamente tus resultados.

C. Imperfección y formas inacabadas

Lo que más me gusta de hacer bocetos es que siempre puedo olvidarme de la perfección y de los toques finales, al mismo tiempo que me concentro en mis capacidades puramente dichas.

En lugar de preocuparte mucho por dejarlo limpio, puedes hacer un maravilloso ejercicio de observación.

En lugar de «malgastar» un montón de tiempo con los detalles, puedes mejorar en el sentido general: proporciones, composición y muchas otras habilidades superimportantes.

Observemos un ejemplo de un osezno paseando por el bosque.

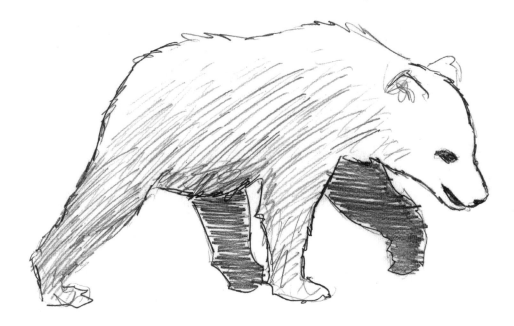

¿Cuánto tiempo crees que tardé en dibujar este osezno? Muy poco. Me concentré en lo esencial.

En este ejemplo concreto, intenté centrarme en la localización de las extremidades y la cabeza del osezno y bosquejarlas. Las sombras y los demás detalles los añadí cuando ya casi no veía al osezno. E incluso entonces, tampoco quería perder demasiado tiempo con esas cosas. Lo que más me preocupa es poder bosquejar mientras estoy viendo el objeto en cuestión.

¿Me preocupé mucho por los detalles o por la precisión del dibujo? La verdad es que no.

¿Sigue siendo un buen dibujo? Ya lo creo.

¿Pude practicar mi capacidad para dibujar rápido mientras me preocupaba bien poco por la precisión? Ya lo creo.

¿Me olvidé de lo que podrían pensar los demás mientras dejaba brillar mis capacidades artísticas? Ya lo creo.

¿Fue superdivertido y desafiante? Sí.

¿Vas entendiendo por qué me gusta tanto? Podría olvidarme de muchas cosas —por muy importantes que sean— y concentrarme solo en lo esencial: flujo, movimiento, precisión, expresión…

Ten presente que hay otras cosas que también son importantes. Cosas como el acabado, el color, la tinta, los detalles y la pulcritud son muy importantes. Pero la observación y las habilidades visuales son (¡sin duda!) mucho más importantes.

Para acabar: bosquejar te permite maximizar todo lo que has aprendido respecto a ciertos campos y habilidades, olvidar otras cosas y crear trabajos preciosos durante el proceso.

D. Curiosidad y variedad

Esto es divertido. Piensa en el proceso de aprendizaje a largo plazo.

Al principio te parecerá una gran mejoría el mero hecho de sentarte a dibujar. Practica distintos ejercicios e intenta dibujar diferentes objetos.

Sin embargo, para seguir mejorando a largo plazo, tu mente necesita un desafío. Aquí es donde surgen la variedad y la curiosidad.

Cuando hablo de curiosidad, me refiero a la voluntad de probar cosas nuevas y desafiantes. Quizá nunca hayas dibujado un cuerpo en movimiento. O tal vez nunca hayas intentado imitar la superficie brillante de un coche deportivo. Puede que tu siguiente reto consista en dibujar agua en movimiento, la superficie de un lago o una playa.

Cualesquiera que sean tus desafíos, tendrás que encontrarlos y conquistarlos. Al hacerlo, entrenarás tu mente para aprender una variedad de habilidades y técnicas que también se beneficiarán entre sí.

Cuando hayas conseguido dibujar la superficie brillante del agua te resultará más fácil bosquejar la superficie brillante de una manzana. En ese momento ni siquiera lo habías pensado, pero después de haberlo intentado sentirás que te ha ayudado.

La variedad siempre es lo mejor. Recuerda que ser un artista no significa pasarse la vida haciendo lo mismo. Siempre estás a la caza de nuevas habilidades e ideas nuevas que poner en práctica.

La variedad evita el deterioro.

Esto también tiene otra ventaja. Con el tiempo, empezarás a desarrollar un estilo propio. Esto ocurre porque, a pesar de ser iguales en muchos sentidos, las personas también tienen formas muy distintas de ver el mundo. Tu forma de ver el mundo se reflejará en tu arte. Y si te propones intentar cosas nuevas continuamente, el camino hacia el descubrimiento y refinamiento de ese estilo propio será más corto.

4

JUEGO EXTERIOR: DIBUJAR CON LAS MANOS

Después de hablar en profundidad sobre el juego interior de bosquejar y dibujar, ha llegado la hora de aprender las técnicas básicas del dibujo. En este capítulo te llevaré de la mano y te enseñaré las habilidades y técnicas necesarias para que puedas seguir tu propio camino hasta el dominio total. Avanzaremos de forma lineal y acompañaré las explicaciones de muchos ejemplos que te ayudarán a ganar experiencia. Algunos de los ejemplos serán muy detallados. Otros serán sencillos, dibujos hechos con apenas algunas líneas rápidas. Quiero que experimentes una gran variedad de técnicas e ideas.

Empezaremos por hablar sobre las herramientas y algunas técnicas básicas y, poco a poco, iremos progresando hacia conceptos y ejercicios más avanzados.

Así que venga, ¡vamos allá!

A. Lo básico

Ahora hablaremos sobre los elementos más básicos del mundo del bosquejo (y del dibujo en general). Hablaremos sobre materiales, técnicas básicas, trucos y consejos que te ayuden a comenzar.

Materiales

Para simplificar las cosas, te recomiendo que utilices un lápiz para dibujar. Servirá cualquier lápiz. A mí antes me encantaba utilizar un portaminas, pero después me di cuenta de que obtenía mejores resultados dibujando con un lápiz de grafito (ese lápiz naranja que todo el mundo conoce y adora).

Al margen de la dureza del lápiz, te recomiendo que utilices un lápiz HB o algo parecido (cualquiera que esté entre un HB y un 2B). Es un buen lápiz para un principiante. Más adelante ya experimentarás y encontrarás el tipo de lápiz que te va mejor.

El quid de la cuestión es que cuanto más subes en la escala B, más oscuras y duras son las líneas. Cuanto más subes en la escala H, más claras y suaves son las líneas. La denominación HB está justo en medio.

En cuanto al papel, cualquier papel normal te irá bien. Te recomiendo el tamaño A4 (que vuelve a ser el tamaño más común). A veces yo hago algún proyecto en A3 (el doble de un A4), que va bien para incluir muchos detalles en un trabajo grande. Pero por lo que a este libro se refiere, el A4 es perfecto.

También te recomiendo que consigas una libretita que puedas llevar a todas partes por si acaso te da por dibujar algo cuando estás fuera de casa. Debería tener las hojas en blanco.

Cuando estés bosquejando no tendrás que preocuparte mucho por borrar, pero a veces tendrás que hacer alguna corrección. Te recomiendo que utilices una goma moldeable para borrar. Es un tipo de goma que puedes amasar hasta dejarla del tamaño que tú quieras. Así podrás convertirla en una goma más fina o utilizarla para cubrir zonas más amplias cuando necesites borrar algo. Tampoco deja restos, cosa que significa que no tendrás que pasar la mano por encima del dibujo (y ensuciarlo sin querer).

Además, te recomiendo que también tengas un rotulador negro de punta fina (los clásicos rotuladores Pilot). Hay un motivo muy interesante por el que lo recomiendo. Me he dado cuenta de que cuando sé que puedo borrar lo que dibujo, cometo más errores y me preocupo más. Pero cuando sé que lo que dibujo es permanente, me preocupo menos y, de forma intuitiva, lo hago mejor.

Así que, básicamente, hacer bocetos es un buen ejercicio para olvidar el perfeccionismo y aprender a distinguir entre lo que es esencial y lo que no.

Y ya está, ¡ya tenemos todo lo que necesitamos!

Coger el lápiz

Hablemos de la forma correcta de coger el lápiz. Voy a explicarte todo lo necesario y te pondré ejemplos con dibujos para ponerte en modo dibujo.

Lo primero que debo decir es que la forma correcta de coger el lápiz es la misma que empleas para escribir. Es la forma en que te sientes más cómodo.

Lo siguiente que hay que saber es que podemos mejorar los movimientos de la mano cambiando la forma que tenemos de coger el lápiz.

Solemos coger el lápiz de tal forma que adoptamos un ángulo de unos 45 grados respecto al papel. Más o menos así.

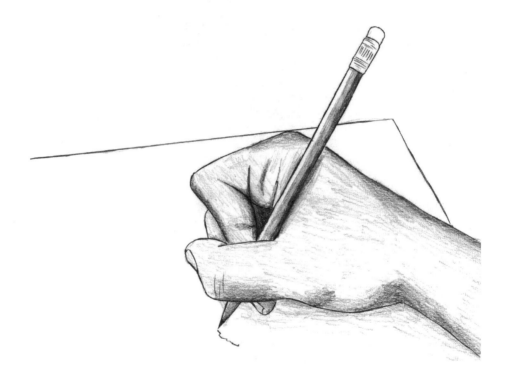

Esta forma va bien un tiempo, o incluso la mayor parte de las veces. Pero vamos a probar una cosa.

Coge un lápiz y un papel. Quiero que cojas el lápiz como te acabo de enseñar y dibujes una rápida línea relativamente recta de unos 13 centímetros sin levantar la mano del papel. No te preocupes si la línea no te queda del todo recta. Intenta

hacerlo lo mejor que puedas, pero ten en cuenta que este no es un ejercicio de precisión.

¿Te ha resultado fácil? Probablemente hayas descubierto que tu radio de movimiento se limitaba a unos 5 o 7 centímetros.

¿Cómo puedes conseguir más movilidad? He aquí un truco muy sencillo. Sostén el lápiz formando un ángulo más bajo, como a unos 20 grados del papel. Y también debes cogerlo más hacia atrás.

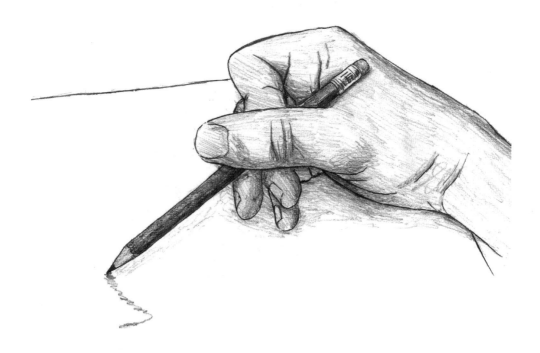

Ahora intenta dibujar la misma línea de antes. Es un poco más fácil, ¿verdad?

Podemos conseguir todavía más movimiento si ponemos en práctica otro truco. ¿Preparado?

¿Recuerdas que te he pedido que no levantes la mano del papel? Ahora vamos a intentar levantarla de la hoja al mismo tiempo que conservas ese ángulo de entre 20 a 45 grados (o lo que te salga de forma natural).

A continuación intenta dibujar una larga línea recta. Ahora tienes un radio de acción más amplio, ¿verdad?

Y, como ya hemos hablado, no te preocupes si la línea no te sale perfecta. Solo quiero que entiendas lo que puedes conseguir si cambias tu forma de coger el lápiz de vez en cuando.

Veamos, ¿qué ha ocurrido?

Cuando apoyamos la mano en el papel, lo que utilizamos como pivote para moverla es la muñeca. Intenta repetir el ejercicio y presta atención para advertir de donde viene el movimiento. He aquí un boceto para aclararlo un poco más.

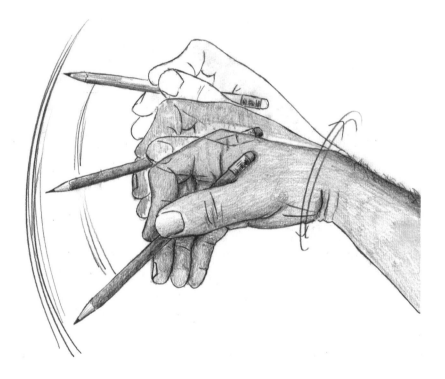

Al bajar el ángulo y coger el lápiz más arriba nos estamos dando más libertad de movimiento.

Después, cuando hemos separado la mano del papel, nuestro pivote de movimiento era el codo. Si esto te suena raro, repite el ejercicio, e intenta dibujar una línea todavía más larga, de unos 25 centímetros.

¿De dónde procedía tu movimiento? ¡Del codo!

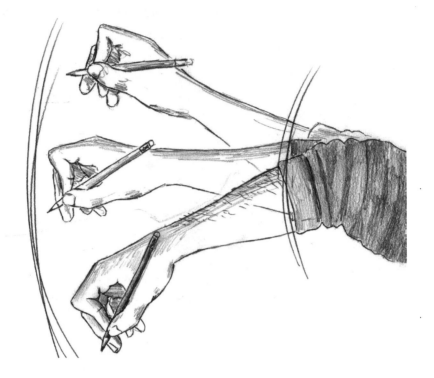

Nuestro codo tiene un radio de movimiento más amplio. Este es un buen truco que debes recordar. En adelante, cuando necesites dibujar líneas más largas te darás cuenta de que levantas la mano del papel de forma natural.

Por cierto, los pintores que utilizan lienzos emplean el codo como pivote continuamente. ¡No tienen otra opción!

Ahora que ya hemos hablado del radio de movimiento, hablemos de la calidad de las líneas.

Calidad de las líneas

En función de lo que estés dibujando, tendrás que emplear líneas diferentes.
Algunos de los distintos tipos de líneas son:

* Recta

* Curva

* Dentada

* Corta

* Paralela

* Líneas oscuras

* Clara / líneas claras

* Zonas grandes (relleno)

Ahora aprenderás a cambiar tu forma de coger el lápiz para poder dibujar estas líneas de la mejor forma posible.

Por regla general, recuerda que es más fácil dibujar líneas con movimientos alejados del cuerpo.

También suele ser más fácil dibujar las líneas rectas empleando el codo como pivote. Esto es especialmente cierto cuando hablamos de líneas rectas largas. Sujetar el lápiz un poco más arriba, a un ángulo de 20 grados, nos facilitará las cosas, pero separar la mano del papel y utilizar el codo como pivote nos dará mejores resultados.

También es más fácil dibujar líneas curvas utilizando el codo como pivote o cogiendo el lápiz a 20 grados. La explicación para esto es que el radio de movimiento de nuestras articulaciones es circular, como ya hemos visto antes.

Aquí tienes un recordatorio.

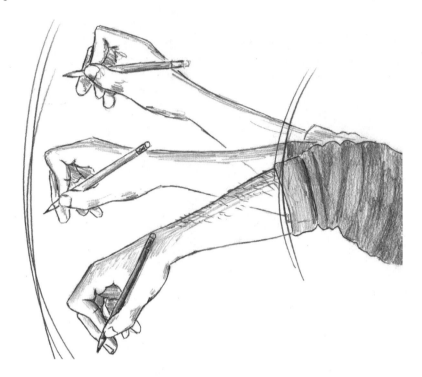

Haz una prueba. Dibuja unas cuantas líneas curvas y date cuenta de que tu muñeca y tu codo las crean de forma natural. Intenta dibujar líneas distintas, largas y cortas.

Las líneas dentadas son sencillas. Pongamos que quieres dibujar el pelaje de un perro o las hojas de un árbol.

He aquí un ejemplo:

Para que te salga bien, te recomiendo que cojas el lápiz con el ángulo de 45 grados del que hemos hablado antes, igual que cuando escribes. He aquí el motivo: de la misma forma que resulta más sencillo dibujar líneas largas adoptando un ángulo inferior a 20 grados, también es mas fácil dibujar líneas cortas, difusas o dentadas cogiendo el lápiz con un ángulo más alto.

En realidad, coger el lápiz cerca de la punta, al contrario de lo que hacemos con el ángulo de 20 grados, nos ayudará más porque nos proporciona más precisión.

Ahora hablemos de la oscuridad y la claridad de las líneas.

Esto también es sencillo. La forma de coger el lápiz adoptando un ángulo de 45 grados es mejor para dibujar líneas más oscuras y duras, mientras que el ángulo bajo y coger el lápiz un poco más arriba, es mejor para dibujar líneas más claras.

También te recomiendo que, en estos casos, no levantes mucho la mano, a menos que sea absolutamente necesario. Si necesitas conseguir un tono exacto (claridad / oscuridad) te puede ayudar utilizar el papel o el escritorio como apoyo. Si ya tienes la experiencia suficiente o quieres intentar algo nuevo, tómate la libertad de probar si eres capaz de lograr la precisión necesaria levantando la mano del papel.

Uso correcto de los ojos y la mirada

Puede que nunca lo hayas pensado, pero tu mirada y tu forma de utilizar la vista es muy importante cuando te pones a bosquejar o a dibujar.

Vamos a intentar hacer un pequeño ejercicio. Aquí hay dos puntos.

Quiero que dibujes estos dos mismos puntos en un papel separados por una distancia de unos 13 centímetros.

Ahora quiero que conectes los dos puntos dibujando una línea lo más recta posible.

Presta atención a tu vista. ¿Dónde estabas mirando? ¿Tu vista se ha desplazado desde el primer punto al segundo o estaba haciendo una cosa completamente diferente?

Lo correcto habría sido que hubieras fijado la mirada en algún espacio intermedio a los dos puntos. Tienes que ser consciente de la ubicación de ambos puntos. Si estuvieras desplazando la vista de un punto al otro, o te estuvieras concentrando solo en uno de ellos, podrías acabar descubriendo que tu línea no ha salido del todo bien.

Intenta repetir el ejercicio. Esta vez oblígate a concentrarte en una zona intermedia entre ambos puntos, y comprueba si las líneas te salen mejor.

Cuando empieces a practicar de forma regular tu forma de mirar se convertirá en una segunda naturaleza. No quiero que te preocupes por todos los detallitos —como esto de la mirada—, solo quiero que seas consciente de esas cosas.

Ahora hablaremos también sobre las manos. En la situación anterior, la forma más fácil de conectar esos puntos para la mayoría de la gente, sería levantar la mano de la mesa y utilizar todo el codo como pivote. Si has hecho este experimento de una forma distinta, te recomiendo que vuelvas a intentarlo de esta forma. Es posible que te resulte mucho más fácil.

Puede parecer una tontería hablar con tanto detalle sobre una línea, pero recuerda que un dibujo no es más que una suma de líneas. Esto es importante.

La dirección del trazo

Antes he mencionado que es más sencillo dibujar alejándote de tu cuerpo. Pero vamos a alejar el foco y echemos un vistazo al dibujo entero.

Imaginemos que quiero hacer un boceto de este edificio.

¿Por donde debería empezar? ¿En qué orden debería empezar a dibujar?

La respuesta es muy sencilla. Si eres diestro la dirección general preferible sería de izquierda a derecha. La explicación es que de esta forma será más difícil que emborrones lo que ya has dibujado, ya sea por accidente o porque tengas que poner la mano encima.

Si eres zurdo, la dirección general será de derecha a izquierda, por el mismo motivo.

Pero ¿esto significa que tienes que ceñirte a esta regla el cien por cien de las veces? No. En realidad, eso sería imposible. Pero recuerda que, por regla general, esto te ayudará a no destrozar tu trabajo. A veces tendrás que moverte en una di-

rección distinta, y no pasa nada. Sin embargo, siempre que te sea posible intenta ceñirte a esta norma.

Y, por cierto, esta práctica debe seguirse de forma más estricta si estás dibujando con tinta, que se puede correr con más facilidad que el lápiz, y cuesta más de corregir.

Más adelante explicaré dibujos enteros paso a paso acompañados de una fotografía del objeto original dibujado, y tendrás la explicación completa del proceso. Por ahora solo tienes que recordar que la dirección general es de izquierda a derecha si eres diestro, y viceversa, y el motivo por el que se hace así es para evitar emborronar el dibujo.

Sigamos con nuestro viaje y empecemos a dibujar de verdad.

B. PRIMEROS PASOS

En este apartado empezaremos a hacer algunos ejercicios con los que dejarás de ser un principiante ¡y te convertirás en un principiante con algo de experiencia!

Aunque algunos de estos ejercicios te parezcan fáciles o absurdos, intenta adoptar una actitud de curiosidad y experimentación. Hasta yo aprendo cosas nuevas cada vez que los hago.

Empecemos con un ejercicio muy sencillo. Quiero que intentes dibujar un círculo perfecto. Intenta hacerlo lo más perfecto posible.

Hazlo del tamaño que quieras.

Cuando termines, continúa leyendo.

Muy bien, ¿cómo te ha salido el círculo? ¿Y cuánto has tardado en hacerlo?

¿Has dibujado el círculo empleando una única línea como en el ejemplo siguiente?

Si lo has hecho así, plantéate la posibilidad de repetirlo utilizando trazos cortos, precisos y suaves.

He aquí un ejemplo de lo que acabo de explicar.

Dibujar así, empleando muchos trazos cortos hasta crear una forma completa, puede resultar muy beneficioso. Esta técnica te permite ser más preciso. Por otra parte, emplear las menores líneas posibles, o incluso una única línea (como hemos visto en el ejemplo anterior) también tiene sus ventajas, porque el dibujo queda más limpio.

Este es mi consejo estrella: si puedes hacerlo con una sola línea y conservar la precisión, ¡adelante! Si crees que no lo conseguirás, utiliza la otra técnica y dibuja empleando múltiples líneas y trazos.

En este ejercicio en concreto, yo no conseguí dibujar un círculo empleando una sola línea, y no pasa nada.

Ahora vamos a probar un ejercicio divertido. He aquí la fotografía de una patata (esto no te lo esperabas, ¿eh?).

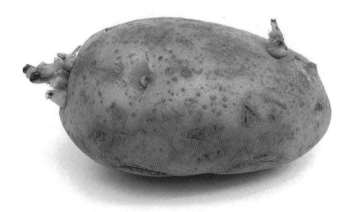

Si tienes una patata de verdad, te recomiendo que la utilices para hacer este ejercicio. Si no la tienes, utiliza la fotografía de antes. Yo emplearé esta fotografía como referencia para que puedas ver en qué imagen he basado mi dibujo y aprender mejor sobre lo que he hecho.

Lo que quiero que hagas es que te pongas la patata delante e intentes dibujarla. Intenta ser lo más preciso posible y tómate el tiempo que necesites. Quizá te lleve un par de minutos o incluso más —dependiendo del nivel de detalle con el que quieras dibujarla. Creo que no deberías tardar más de 5 o 10 minutos.

Cuando hayas terminado de dibujar pasa a la página siguiente.

Muy bien, ¿cómo te ha salido la patata? Esta es la mía.

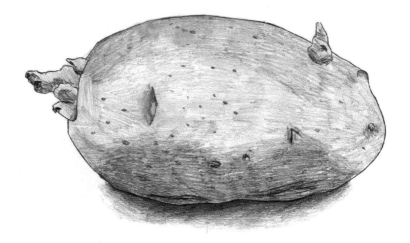

He intentado ser preciso pero dibujando una cantidad mínima de detalles. Ahora quiero que juzgues tu patata utilizando estos 4 criterios generales:

- El nivel de similitud con la patata original

- Lo realista que parece, al margen de la similitud

- Lo satisfecho que estás con tu dibujo

- El tiempo que has tardado

Ten en cuenta que cuando te pido que valores el tiempo que has tardado no me estoy refiriendo a que no debas tomarte el tiempo que necesites para dibujar, o que todos los bocetos deban ser rápidos. Al contrario, quiero asegurarme de que le dedicas al dibujo el tiempo y la preocupación suficiente.

Estos criterios te permiten juzgar tus resultados por su técnica, pero también por lo que tú pienses de ellos. Esto es importante. De ahora en adelante, recuerda estos criterios siempre que intentes valorar alguno de tus dibujos.

A veces, ¡ni siquiera importará lo bien que te haya salido el dibujo! Lo único que te importará será la experiencia en sí misma.

Quizá te preguntes por qué elegí una patata. Pues verás, lo cierto es que las patatas me parecen geniales, pues nos permiten equivocarnos. Tienen una forma un tanto ovalada, pero no es perfecta. Eso las convierte en un objeto muy indulgente y que tolera muy bien los errores que podamos cometer al dibujarla.

Si no te gusta la patata que has dibujado, y no acabas de comprender por qué, intenta compararla con la mía. Fíjate en las cosas que puedo haber hecho yo que tú has pasado por alto.

Es muy probable que haya una diferencia concreta que haya provocado resultados distintos. Cuando yo dibujé mi patata lo hice siendo consciente de que es un objeto tridimensional. Puede que tú también lo supieras, pero no la dibujaras pensando en ello.

Si ese es el caso (aunque también podría no serlo), no te preocupes. Iremos introduciendo la tercera dimensión poco a poco, en el siguiente capítulo.

Muy bien, ahora que ya hemos analizado exhaustivamente el ejercicio de la patata, probemos otra cosa.

Aquí tienes una forma hecha con triángulos.

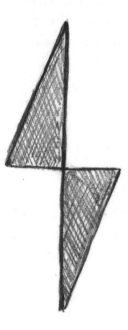

Quiero que intentes dibujar esta forma. Como ya he dicho antes, tómate el tiempo que necesites e intenta ser lo más preciso que puedas.

Termina tu dibujo y continúa leyendo.

En este pequeño ejercicio, al contrario que con el de la patata, solo quería que practicaras tu capacidad de observar una forma y dibujarla.

¿Recuerdas que hablamos de la capacidad de observación y de la habilidad para ver y dibujar? Este es un ejercicio básico para observar y dibujar.

¿Has dibujado los ángulos con la precisión adecuada? ¿Te has dado cuenta de que las dos líneas exteriores son paralelas? Esas son la clase de cosas a las que debes prestar atención cuando dibujes.

Si yo tuviera que dibujar esta forma, empezaría por la línea vertical del centro. Después dibujaría la línea diagonal superior intentando que el ángulo entre ambas líneas fuera lo más preciso posible.

Para ser lo más preciso posible, tendría que observar toda la línea diagonal, en lugar de concentrarme solo en la esquina superior, para tratar de evaluar el ángulo del dibujo. Después de la línea diagonal, seguiría con la línea horizontal, etcétera.

Cuando uno decide cómo va a abordar un dibujo, es importante tener algún plan. Pero, dicho esto, a veces no queremos pensar ningún plan; solo queremos lanzarnos al vacío. A veces no tenemos tiempo para planificar nada porque el pájaro que estamos intentando dibujar está a punto de marcharse volando. No pasa absolutamente nada, y pronto te darás cuenta de que actuarás de forma distinta ante diferentes escenas y objetos.

Un edificio tiene una estructura muy precisa que suele estar compuesta de líneas rectas. Si quiero dibujar un edificio debo saber que no va a marcharse corriendo. Tendría tiempo para tomármelo con calma, calcular los ángulos y observar las líneas. Y, en realidad, sería muy buena idea hacer todas esas cosas.

Si, por otra parte, tuviera que dibujar un gato, no tendría tanto tiempo, y preferiría bosquejar primero las líneas generales, rápido, incluso aunque al hacerlo tuviera que sacrificar la precisión.

No te preocupes porque pronto veremos ejemplos de ambas situaciones. Muchos ejemplos. Podrás probar las dos cosas y enfrentarte a ellas tú mismo.

A continuación te propongo otro ejercicio interesante. Intenta recrear esta gradación.

Quiero que olvides la precisión y te concentres en el tono y la oscuridad. Empieza aplicando mucha presión sobre el lápiz y ve disminuyendo la presión poco a poco. Es algo divertido que puedes hacer mientras hablas por teléfono.

Ahora evalúa tu trabajo. ¿El cambio de tono es gradual? ¿O es demasiado abrupto? Aquí no hay nada perfecto, solo cosas por aprender. Ten por seguro que dedicaremos un capítulo entero al tono, al sombreado y a las texturas. Esto es más bien un ejercicio sobre técnicas generales.

He aquí un ejercicio para dibujar con suavidad. Esto es una ventana, y fuera está lloviendo.

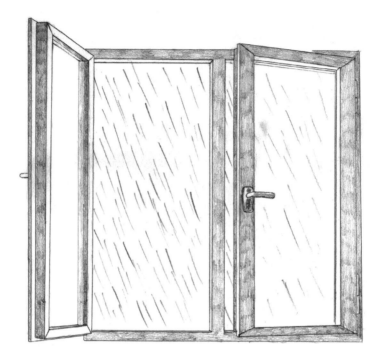

Quiero que dibujes solo la lluvia, y que lo hagas empleando líneas rápidas, suaves y cortas. Intenta llenar todo un espacio de lluvia.

Esto parece engañosamente sencillo, pero te propongo que te hagas las siguientes preguntas:

- ¿Has empleado líneas claras?

- ¿Has conseguido dibujar las líneas rápido y con precisión?

- ¿Te has asegurado de que todas las gotas de lluvia sean paralelas?

Presta atención a la última pregunta en particular. Las gotas de lluvia suelen ser paralelas, pues todas están influidas (por lo general) por las mismas fuerzas. Este es el ejemplo perfecto para entender lo importante que es entender bien lo que estás dibujando. Si tienes experiencia dibujando lluvia, es algo que ya sabrás,

y habrás dibujado las líneas paralelas. Pero si no lo sabías, no las habrás dibujado así.

No te preocupes si no has acertado en alguna o todas las preguntas. No pasa absolutamente nada. Utiliza esta experiencia para interiorizar la lección: tienes que observar y entender lo que vas a dibujar.

En el último ejercicio quiero darte un poco de libertad para que dibujes lo que quieras. Elige un objeto de tu casa y colócatelo delante. Siéntate en una silla cómoda e intenta dibujarlo. Puedes elegir lo que prefieras: frutas, tu televisor, un libro o tu perro.

Es importante que te lo pases bien. No te pongas tenso, disfruta de la experiencia. En este ejercicio también deberás tomarte todo el tiempo que quieras, aunque sea una hora.

Quiero que lo hagas lo mejor que puedas, aunque a ti te parezca insuficiente.

Cuando termines, quiero que evalúes tu trabajo empleando los criterios que hemos mencionado antes: similitud y precisión, realismo, lo contento que estás con tu dibujo y el tiempo que has empleado.

Espero que hayas disfrutado del último ejercicio. El objetivo es dibujar algo que te apetezca.

Ahora prosigamos con la tercera dimensión.

C. LA TERCERA DIMENSIÓN

Hasta ahora hemos practicado dibujando cosas y observando objetos. Ahora me gustaría introducir la tercera dimensión y empezar a tener en cuenta la profundidad de los objetos en el espacio.

Empecemos con una sencilla explicación de lo que es la tercera dimensión.

Explicación básica de la tercera dimensión

He aquí un cuadrado dibujado en una hoja de papel.

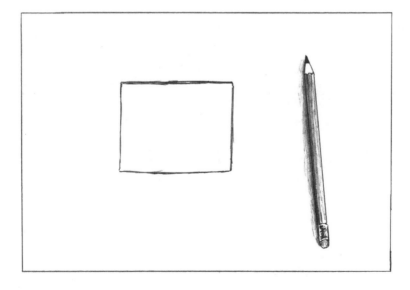

Ahora observemos esa misma hoja de papel desde un ángulo distinto.

Muy bien, ahora estamos mirando la hoja de papel desde un lado, como si estuviéramos de pie junto al artista que lo ha dibujado.

Ahora quiero que te imagines lo que ocurriría si este cuadrado empezara a levitar sobre la hoja. ¿Puedes intentar imaginarlo? Genial.

Esto es lo que verías si nuestro cuadrado empezara a levitar a distintas alturas.

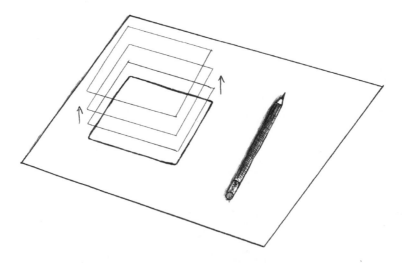

¿Has visto lo que ha ocurrido? ¿Puedes imaginarte realmente el cuadrado levitando por encima del papel? ¿Puedes notar su presencia? Genial.

Ahora vamos a elegir uno de esos cuadrados que están flotando en el aire y borraremos todos los demás.

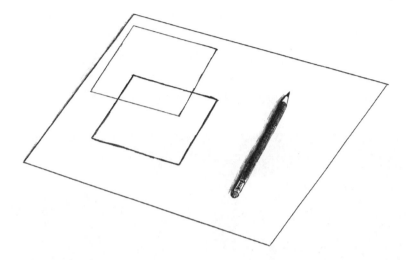

Vayamos un paso más lejos y conectemos las esquinas respectivas. Por respectivas me refiero a las que están exactamente encima / debajo las unas de las otras.

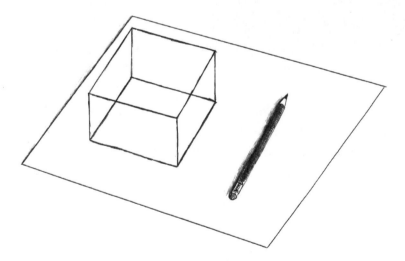

¿Qué tenemos? Exacto: ¡un cubo tridimensional!
Ahora empecemos a hacer ejercicios.

Ejercicios básicos en 3D

En este apartado, puedes utilizar una regla para dibujar líneas rectas. Más adelante, cuando pongamos énfasis en las técnicas, te sugeriré que dejes de utilizarla. Pero en este apartado es más importante que entiendas por qué las cosas son como son.

Para el primer ejercicio utilizaremos un cubo de Rubik. Si tienes alguno colócatelo delante. Si no tienes, también puedes utilizar un libro gordo.

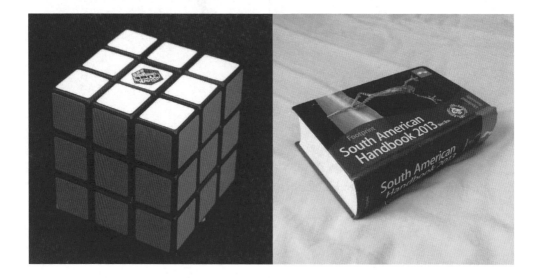

¿Recuerdas los dos cuadrados de antes a los que les hemos unido las esquinas? Si observas con atención reconocerás esos mismos cuadrados en tu cubo / libro, aunque no sean del todo visibles. Intenta encontrarlos. ¿Lo has conseguido?

Aquí están.

Los he resaltado en color rojo para que los veas mejor. Observa que la superficie del cuadrado de arriba se ve perfectamente mientras que la de abajo solo se ve parcialmente.

Ahora me gustaría que utilizaras lo que acabo de enseñarte para que puedas dibujar tu primer cubo.

Hazlo dibujando dos paralelogramos (que son los cuadrados que hemos dibujado antes) idénticos (todo lo que te sea posible).

Aquí los tienes.

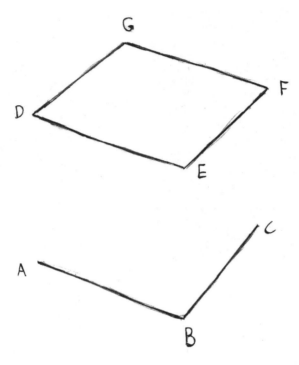

Observa que las líneas AB y DE son paralelas, así como las líneas BC y EF. Ahora, para poder observar bien la parte inferior A-B-C, necesitamos dibujar dos líneas paralelas a DG y FG.

Así.

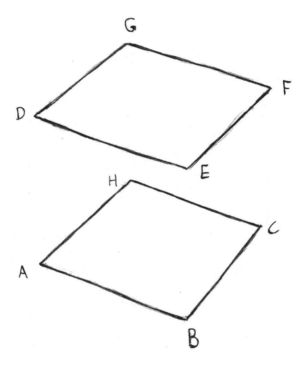

Ahora conecta las respectivas esquinas (AD, BE, CF, HG).

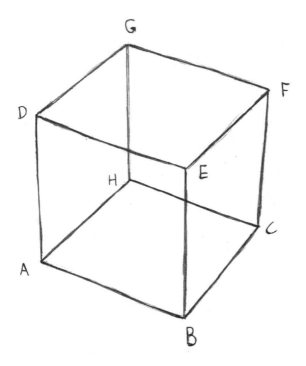

¿Qué has conseguido? Exacto, ¡un cubo!

En realidad, este cubo es transparente. Quería hacerlo así para que te resultara más fácil aprenderlo. Si quieres dibujar un cubo que no sea transparente, solo tienes que saltarte el paso 2 y conectar las esquinas directamente. En otras palabras, el punto H no existiría en ese caso.

Ahora vamos a probar algo distinto, y también tendrás la oportunidad de dibujar un cubo que no sea transparente.

Quiero que dibujes un cubo alargado. Imagina que lo que quieres es dibujar un cubo y hazlo alto.

Empieza dibujando los planos superior e inferior, igual que antes. Pero esta vez dibuja el plano superior un poco más arriba.

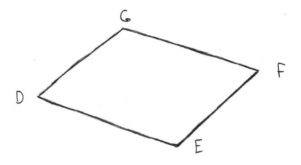

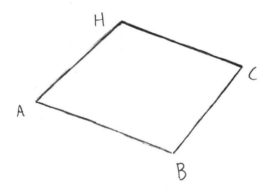

Ahora conecta las esquinas.

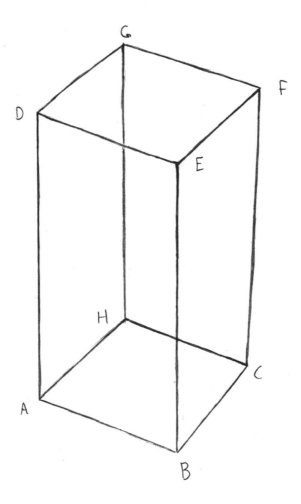

Aquí lo tenemos: un cubo alargado.

O sea, que al cambiar la distancia entre los dos cuadrados, podemos alterar el resultado final y crear formas tridimensionales más largas.

Ahora quiero que demos un paso más y que lo convirtamos en un objeto que no sea transparente. Y lo conseguiremos borrando todas las líneas que no se verían si el objeto fuera real. Esas líneas son todas las que están conectadas al punto H. La explicación es que todas esas líneas quedarían obstruidas por los tres planos visibles. Pronto lo entenderás.

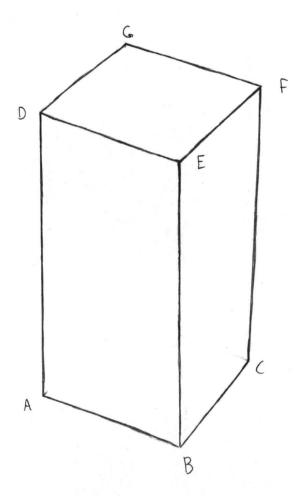

¿Ves lo que acabamos de hacer? Hemos borrado todas las líneas conectadas a la esquina H. Ahora tenemos los tres planos visibles y nuestro objeto ya no es transparente.

¿Y qué pasa con el libro grueso?

Aquí tenemos el gran libro de antes. Vamos a intentar dibujarlo.

Empezaremos buscando los dos cuadrados. Te lo he enseñado hace solo un momento, pero quiero que ahora los encuentres tú solo.

Aquí están.

Como habrás observado, están muy cerca el uno del otro. En ese sentido son el ejemplo exactamente opuesto a la situación anterior.

Vamos a hacerlo paso a paso, y yo te iré guiando.

Primero vamos a dibujar dos rectángulos. Tenemos que asegurarnos de que están cerca el uno del otro.

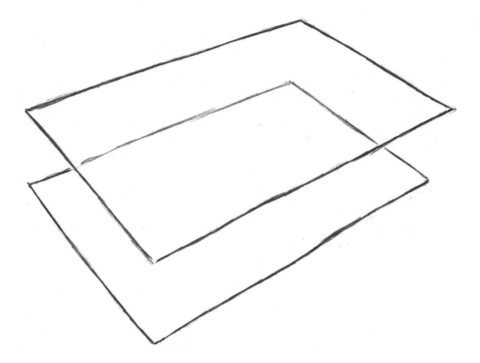

Como ya hemos comentado, si tienes problemas para dibujar el plano inferior, recuerda que todas las líneas deberían ser paralelas a las líneas respectivas del plano superior.

Ahora vamos a conectar las esquinas respectivas.

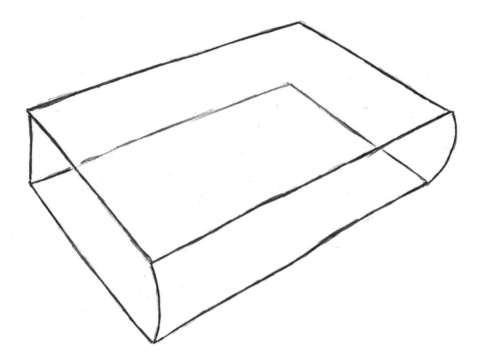

Lo que tenemos es un libro transparente. Date cuenta de que no he dibujado líneas rectas para conectar las esquinas. Observé el libro real y conecté las esquinas de forma similar teniendo en cuenta la forma redondeada de la encuadernación del libro. Tampoco me molesté en conectar la esquina más alejada, porque pronto la borraremos.

Muy bien, ahora vamos a borrar las líneas que, en realidad, no se ven.

¿Cómo reconoceremos esas líneas? Cuando tengas más experiencia, podrás distinguirlas fácilmente. ¿Pero qué puedes hacer por ahora? Exacto: mirar el libro y comprobar tú mismo qué líneas no se ven.

Cuando lo tengas claro, las borras. Este es el resultado final:

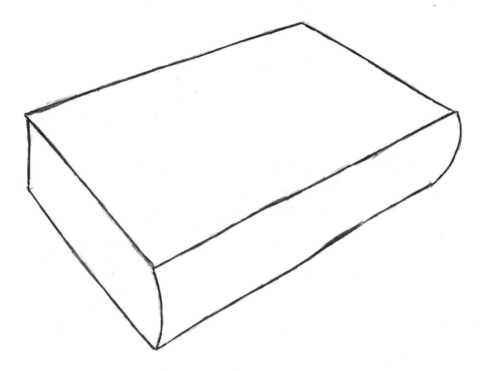

Es bonito, ¿eh? ¿Ves lo fácil que es dibujar cuando entiendes el objeto que estás dibujando?

En este caso, utilizamos nuestra comprensión para dibujar este gran libro. Sin embargo, podemos hacer lo mismo basándonos por completo en la observación, sin tener que borrar ninguna línea. Puedes limitarte a observar el libro y dibujarlo. Con el tiempo, aprenderás a utilizar ambos métodos de forma simultánea, eso significa que podrás dibujar basándote tanto en lo que estés observando como en tu habilidad para comprenderlo.

Ahora quiero enseñarte una cosa genial. ¿Y si te dijera que este método que hemos utilizado para dibujar cuadrados también se puede emplear para dibujar círculos? ¡Vamos a dibujar nuestro primer cilindro!

Antes de empezar, vamos a hacer un pequeño experimento para entender algo de lo que todavía no hemos hablado.

Si tienes una taza o un vaso, tráelo, quiero que le echemos un vistazo.

Mira dentro de la taza. Verás que tiene una forma completamente redonda. Probablemente, estés viendo algo así.

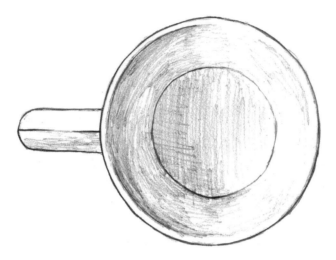

Esto es, básicamente, un círculo. Ahora inclina la taza. Se supone que deberías estar viéndola desde este ángulo.

Ahora observa la parte superior de la taza. ¿Es un círculo perfecto como antes? Piénsalo bien y continúa leyendo.

Bien, la respuesta es que no es un círculo perfecto. Espera, deja que resalte la forma.

En realidad, es un óvalo. Cogemos el círculo de antes y lo estrechamos un poco.

Ahora retrocedamos un poco más, ¿recuerdas cómo hemos dibujado el cubo? ¿Utilizamos cuadrados perfectos para hacerlo? No. Aquí tienes un recordatorio.

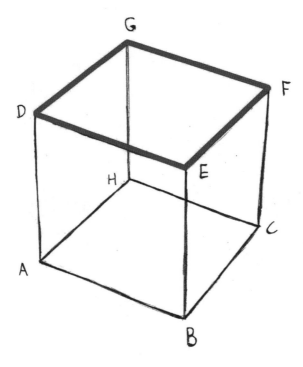

Este fenómeno ocurre cuando inclinamos los objetos en el espacio y los miramos en diagonal.

Aquí tienes varios ejemplos de distintos cubos vistos desde ángulos diferentes. Presta especial atención a los planos y observa cómo cambian.

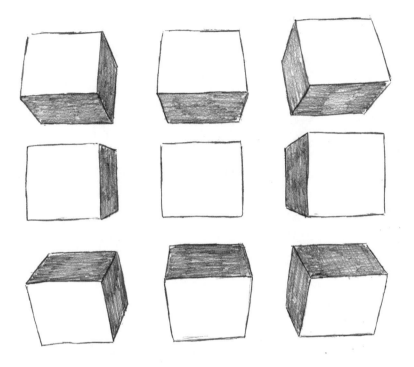

Básicamente, cuanto más ampliemos la diagonal desde la que lo observemos (o con la que giremos el cubo), menos veremos algunos de sus planos, y viceversa. Cuanto menos trozo veamos, más achatado parecerá el plano.

Este fenómeno se denomina escorzar. Recuérdalo porque hablaremos sobre él más adelante.

¡Ahora retomemos el ejercicio del cilindro!

Teniendo en cuenta todo lo que hemos comentado, utilizaremos formas ovaladas para dibujar las bases del cilindro.

Ahora conectamos los bordes exteriores. ¿Qué tenemos?

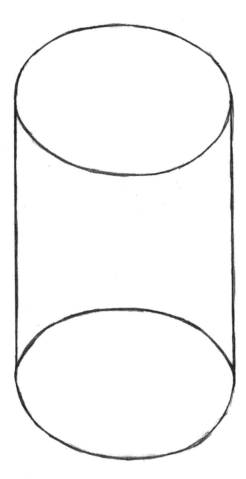

¡Un cilindro transparente! En realidad, este cilindro puede convertirse en muchas cosas, dependiendo de los detalles que le añadamos.

Quizá siga resultándote difícil verlo, así que vamos a borrar las líneas que sobran. En realidad, solo tenemos que deshacernos de una línea, y es la parte superior del óvalo inferior. Si lo observas con atención, te darás cuenta de que, en realidad, esa parte queda obstruida por el cilindro.

Deshagámonos de ella.

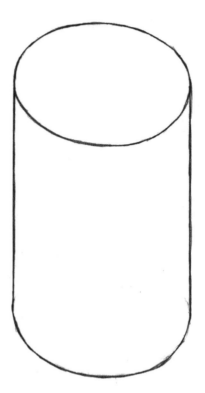

Ya está, mucho mejor. Ahora puede ser una lata de refresco, un cubo de basura, un lapicero o muchas otras cosas.

Un rápido consejo estrella: si tus óvalos no son perfectos, no te preocupes. Acabarán siéndolo con la práctica. Si no consigues que te salgan bien, para un momento y practica con los óvalos. Utiliza lo que te enseñé cuando hablamos de la calidad de las líneas para que te salgan bien las curvas y para sacarle el máximo provecho a tu muñeca.

Volvamos al tema. ¿Recuerdas que antes te he dicho que es básico comprender lo que estamos dibujando? Ahora ha llegado el momento de dibujar algo cilíndrico basado en un objeto real y comprender realmente de qué va todo esto.

Ve a la cocina y coge una lata de refresco. Si no tienes ninguna a mano, puedes utilizar esta, que es la misma que utilizaré yo.

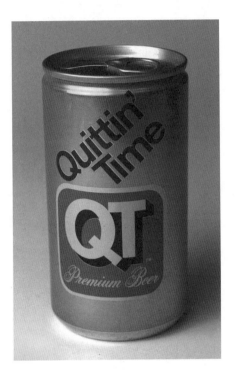

Para mí es importante enseñarte que he dibujado algo real en lugar de mostrarte un boceto de algo que he dibujado de la nada.

Cuando nos planteamos dibujar esta lata, en realidad, tenemos algunos conocimientos básicos previos de por qué tiene el aspecto que tiene. Esto nos ayudará a hacer un buen dibujo.

Para este ejercicio quiero añadir algunos pasos. Vamos a dibujar esta lata de arriba abajo, y le añadiremos algunos detalles que harán que parezca más una lata, en lugar de parecer solo un cilindro.

Para poder añadirle los detalles finales, intenta dibujar el cilindro básico más flojito que en los ejercicios anteriores. Utiliza trazos suaves y delicados.

Empecemos por el óvalo superior.

Ahora prosigamos y dibujemos las dos líneas verticales. Intenta que sean de la longitud apropiada, basándote en el objeto que has elegido. Asegúrate también de que son de la misma longitud.

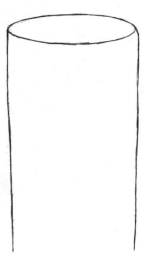

Ahora cierra la parte inferior utilizando medio óvalo. Intenta imaginar que estás dibujando un óvalo entero. Quizá te ayude.

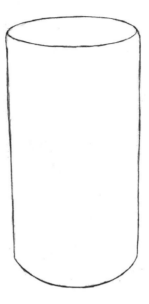

Ahora vamos a seguir dibujando para acabar de crear la forma de la lata. Lo conseguiremos añadiendo detalles en la parte superior e inferior del recipiente.

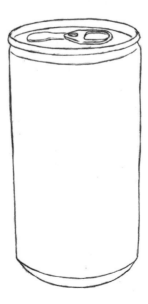

En la parte superior tenemos la anilla para abrirla. El diámetro de la lata se en-coge y después se expande para crear la forma de la tapa.

La parte inferior es cónica.

Ahora vamos a añadirle la decoración y el texto.

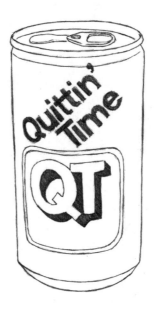

¡Y aquí tenemos nuestra lata de cerveza!

Observa cómo el texto y el logo se adaptan a la forma del cilindro, las líneas que encuadran las letras grandes son paralelas a los óvalos superior e inferior de la lata.

Esto es a lo que me refiero.

Esto es extremadamente importante para transmitir la forma del cilindro.

Normalmente, el paso siguiente sería sombrear el cilindro. De momento lo dejaremos así porque hablaremos de las luces y las sombras más adelante.

Aprender a dibujar o bosquejar estas formas sencillas es muy útil, porque las encontrarás en muchos sitios. Si lo piensas, nos encontramos cilindros por todas partes: botellas, latas, patas de mesa, cubos de basura, postes de farolas. Incluso todo el chasis de una bicicleta está formado por cilindros. Dominar estas formas te ayudará mucho a dibujar los objetos complejos que los contienen. Practica todo lo que puedas.

Ahora vamos a avanzar un poco más. Esta técnica de dibujar dos planos y conectarlos, puede aplicarse a casi cualquier forma que queramos crear.

A esto es a lo que me refiero. He dibujado una forma cualquiera.

Ahora mira lo que hago. Añado algunas líneas que nacen de las esquinas y los bordes. Las dibujo de la misma longitud.

Después conecto esas líneas dibujando otra que sea «paralela» a la forma superior.

¿Ves lo que hemos conseguido? Otra forma tridimensional. Quizá no sea una forma con mucho sentido, pero quería enseñártelo para abrirte la mente a lo que se

puede hacer con este método específico. Y se puede hacer con cualquier forma que se te ocurra.

Vamos a resumir un poco. Lo primero que quiero que recuerdes es que si creamos una forma, dibujamos líneas que nazcan en los bordes y en las esquinas, y las conectamos con una línea paralela, podemos crear cubos, cilindros y muchas otras formas. Lo segundo es que la mejor forma de ejercitarte dibujando formas que ya comprendes, es observando objetos reales.

Ahora exploremos la técnica para escorzar.

Escorzar

Como ya he dicho antes, comprender y saber es básico. Cuando entiendes las cosas puedes salir al mundo y buscarlas en la vida real. Una vez las reconozcas, podrás dibujarlas mejor porque ya comprenderás el molde.

Para entender lo que significa escorzar, hay que utilizar un ejemplo de la vida real que nos ayude a asimilar bien el concepto.

Veamos un ejemplo.

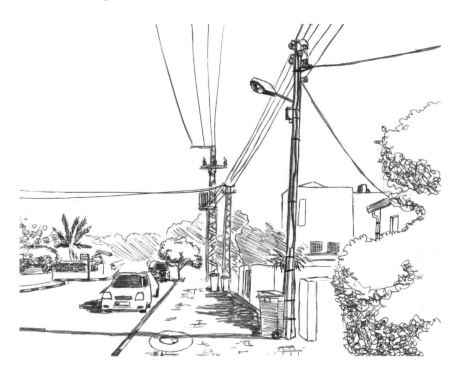

Observa el poste de la luz. Parece un simple cilindro largo. Vamos a imaginar que caminamos hacia ese poste para mirarlo desde un ángulo más bajo.

Esto es lo que veríamos:

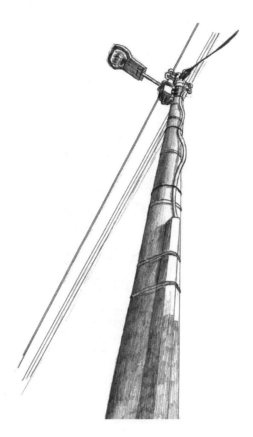

Quizá hayas notado que el poste tiene algo extraño. Ahora la parte superior parece un poco más pequeña. Vamos a acercarnos un poco más hasta colocarnos justo debajo.

Esto es lo que veríamos:

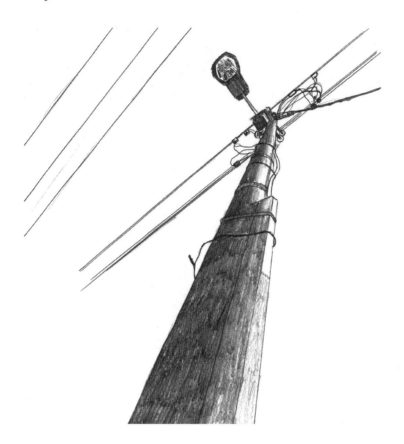

¡Míralo ahora! Parece más corto.

Cuando escorzamos vemos las cosas de forma diferente desde distintos ángulos.

He aquí otro ejemplo similar al del poste. Sostén un lápiz verticalmente delante de ti, con la punta afilada hacia abajo. Desde este ángulo podemos ver toda la longitud del lápiz.

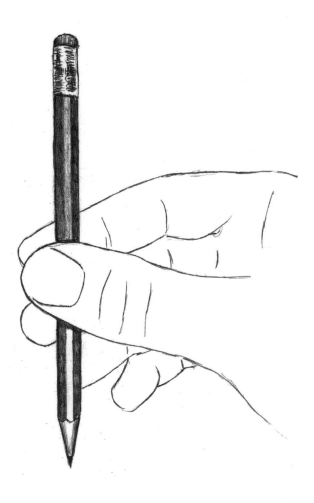

Ahora inclina un poco el lápiz de forma que la goma te señale un poco más. Debería verse así:

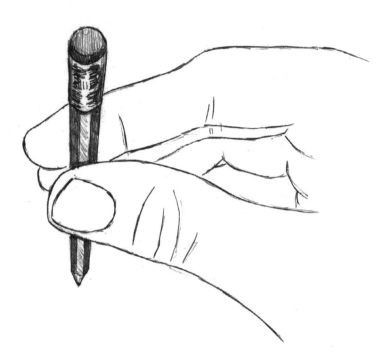

¿Te has dado cuenta de que ahora el lápiz es más «corto»? Esto es escorzar. Si continúas inclinándolo cada vez verás más la goma y menos del lápiz en sí. Y si lo haces hasta el final, solo verás la goma.

Esto es lo que deberías ver:

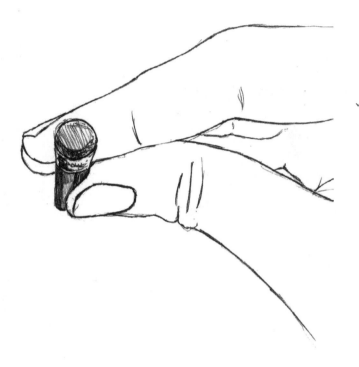

Para entenderlo bien vamos a mirar el lápiz desde el lado.

Al principio lo hemos sostenido verticalmente, así:

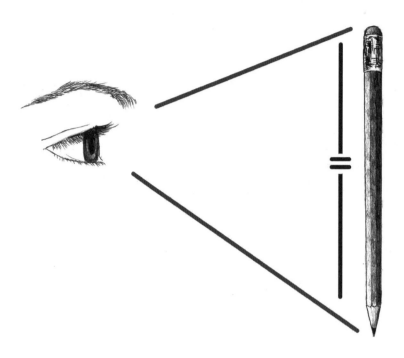

Las líneas grises representan la forma en que tu campo de visión percibe el lápiz, mientras que la línea negra representa la longitud visible real (aproximada y generalizada).

Después lo hemos inclinado, de forma que veíamos parte de la goma y menos longitud del lápiz. Esta es la vista lateral, con la zona visible resaltada.

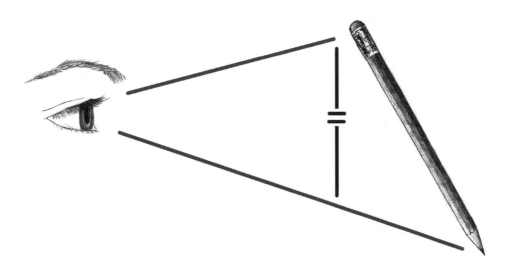

¿Has visto que ahora la línea negra es más corta? Esto demuestra que la longitud del lápiz que registra tu mente es más corta en este caso.

Al final lo hemos inclinado del todo, de forma que estaba prácticamente horizontal. He aquí una vista lateral que demuestra por qué vemos apenas solo la punta.

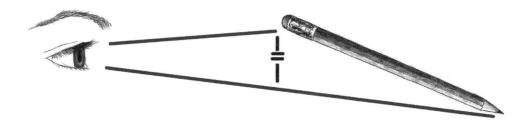

Ahora vemos menos el lápiz y más la goma.

¿Lo entiendes? Genial. Sigue observando objetos y descubriendo aplicaciones de lo que significa escorzar en la vida real.

Aquí hay otro ejercicio sencillo que puedes hacer. Ponte delante de un espejo y observa tu mano descansando en un lateral de tu cuerpo. Lo que verás será algo así:

Ahora levanta la mano hasta colocarla en una posición horizontal y señala el espejo con el dedo.

Lo que estás viendo es un ejemplo muy potente de lo que significa escorzar.

La mano parece más corta de lo que es en realidad.

Este es un concepto muy complejo, y yo tardé varios años en dominarlo. Escorzar es difícil. Tardarás algún tiempo en hacerlo bien. De momento lo importante es que comprendas por qué ocurre y la explicación básica de por qué ocurre.

Durante los siguientes días quiero que busques ejemplos sobre esto allá donde vayas. Ocurre literalmente en todas partes, desde edificios hasta vehículos, coches, árboles y personas.

Si lo conviertes en un hábito acabarás entendiendo el concepto. Esto te ayudará mucho a mejorar tus capacidades visuales y de observación.

Ahora vamos a hablar de otra cosa que te ayudará a mejorar: la perspectiva.

Perspectiva

Empezaré aclarando que este no es un libro sobre perspectiva. La perspectiva es un concepto muy importante que tardamos bastante en comprender. Haré todo lo que pueda para abordar los conceptos básicos de la perspectiva en estas páginas. Por lo que a este libro se refiere, solo tienes que preocuparte de comprender los conceptos que explique. El resto podrás aprenderlo mediante la observación y la práctica.

Si ya estás familiarizado con este concepto, puedes saltarte este apartado si quieres.

Si te apetece profundizar en este concepto, échale un vistazo a mi libro sobre perspectiva para principiantes. También puedes buscar mi nombre en Amazon y lo encontrarás.

Bueno, ¡empecemos!

¿Qué es la perspectiva? La perspectiva es eso que determina la forma en que se ven las cosas desde un ángulo o un punto de vista específico. Es un conjunto de reglas diseñado para ayudarte a comprender la realidad y plasmarla sobre el papel.

Hay algunas normas básicas que debes aprender y comprender. Son estas:

1. Los objetos lejanos parecen más pequeños, y los objetos cercanos parecen más grandes.

2. El objeto que nos obstruye la línea del horizonte determina la altura de nuestro punto de vista.

3. Todas las líneas paralelas se conectan en el mismo punto de fuga.

Vamos a repasar estas normas una por una y a profundizar un poco más en ellas.

Norma número 1

Los objetos lejanos parecen más pequeños y los objetos cercanos parecen más grandes.

Ya habíamos hablado sobre esta norma antes.

¿Alguna vez te has dado cuenta de que, cuando conduces, la carretera parece más pequeña cuanto más alejada está?

Me refiero a algo así:

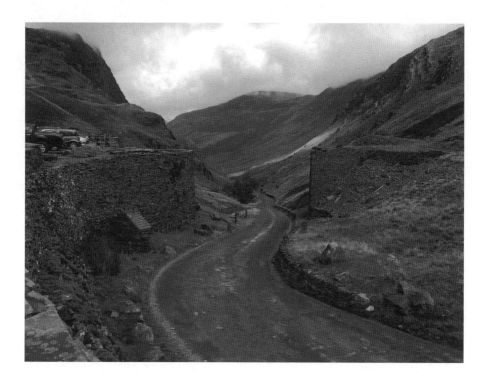

La carretera serpenteante de la fotografía parece encogerse hasta desaparecer en un punto del horizonte. Este punto por el que desaparecen las líneas es el punto de fuga. Enseguida hablaremos más sobre él.

Veamos otro ejemplo:

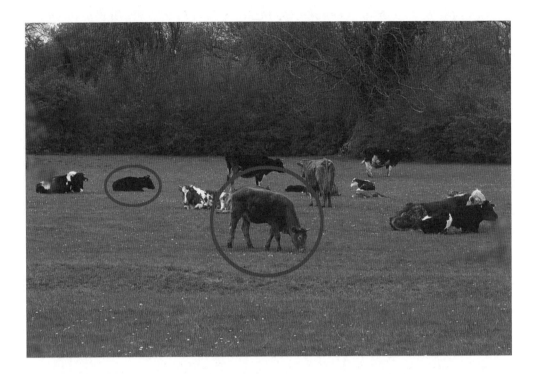

Esto es un rebaño de vacas. Observa que las vacas que están más cerca parecen más grandes que las que están alejadas. En realidad, alguna de las vacas que están más cerca pueden impedirnos ver otras vacas. Esto es porque los objetos que están más cerca parecen más grandes de lo que son.

Vamos a poner en práctica otro ejemplo para entenderlo mejor. Extiende el dedo índice y colócalo delante de ti. ¿Te das cuenta de que te tapa otras cosas a pesar de que, en realidad, es mucho más pequeño que esos objetos?

¡Es el poder de la perspectiva en acción!

Norma número 2

El objeto que nos obstruye la línea del horizonte, determina la altura de nuestro punto de vista.

Esta es la línea del horizonte. Es una simple línea que representa el horizonte.

Línea del horizonte

Ahora quiero que prestes mucha atención. La línea del horizonte es una línea sin-sentido. Por si sola nunca nos dirá nada. Pero en cuanto haya otro objeto, esa línea nos proporcionará mucha información.

Observemos el dibujo con una línea del horizonte (LH) y otros objetos.

Aquí tenemos una gaviota en pleno vuelo:

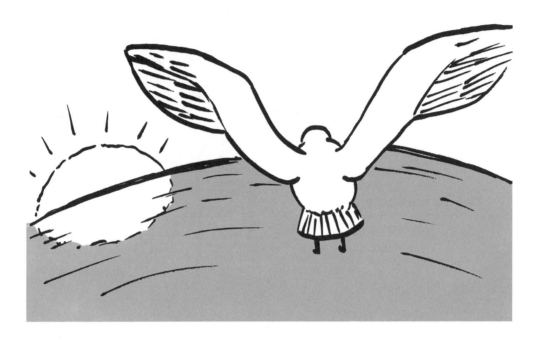

Date cuenta de que percibimos cierta sensación de donde estamos. Y esto es lo más importante, y no hablo solo de la situación del paisaje, estoy hablando de nuestra situación (punto de vista) dentro del paisaje.

La gaviota está volando por el cielo. También nos tapa la LH. Gracias a eso podemos concluir que nosotros también estamos en el cielo. Tenemos una perspectiva a vista de pájaro.

Ahora observemos un caso completamente opuesto:

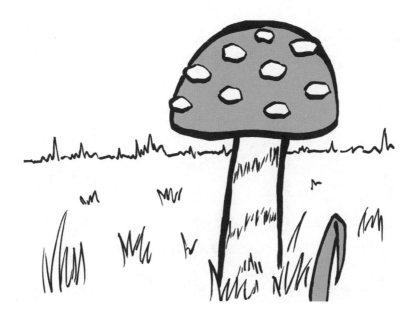

Aquí, en realidad, estamos dentro de la hierba, y el champiñón nos tapa la LH. En este ejemplo estamos viendo la imagen desde un ángulo muy bajo.

En el ejemplo anterior, un objeto colocado a una gran altura obstruía la LH, cosa que nos indicaba que nuestro punto de vista también era muy elevado. En este ejemplo, ocurre exactamente lo contrario.

Recuerda: cuando nuestro punto de vista es más alto, son los objetos más altos los que nos ocultan la LH y viceversa. Cuanto más alto subamos, menos objetos podrán obstruirnos la LH. Esto continúa hasta que ya no queda nada lo suficientemente alto para taparnos el horizonte. ¡En ese caso estaremos contemplando un paisaje precioso!

Otra forma de verlo sería imaginar que la LH es una línea divisoria. Todo lo que está por encima, lo vemos levantando la cabeza. Todo lo que está por debajo, lo vemos agachándola.

Norma número 3

Todas las líneas paralelas se conectan en el mismo punto de fuga.

Esta es la más difícil de explicar, pero sígueme.

Aquí tenemos un dibujo de una vía de tren:

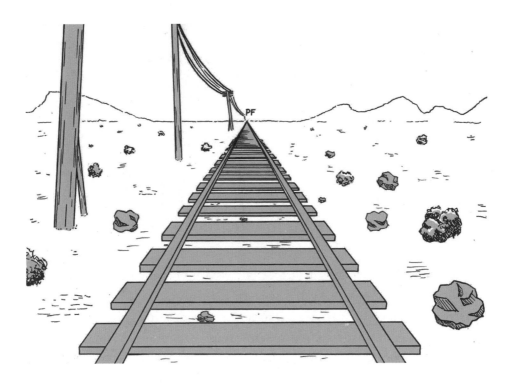

Observa que, tal como ya hemos explicado, la vía se va haciendo pequeña cuanto más lejos está. Esto puede aplicarse a todos los elementos del dibujo, postes eléctricos, la vía, los matojos y las rocas.

La vía se van haciendo cada vez más pequeña hasta que al final se unen en el punto de fuga.

Ahora observemos la misma vía desde arriba.

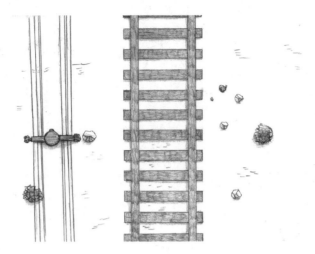

Observa que las dos líneas de las que se compone la vía son paralelas. Ahora observemos una vez más el ejemplo anterior, esta vez resaltaremos las líneas paralelas.

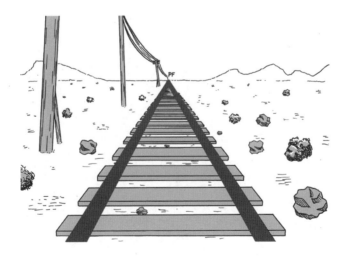

Fíjate en las líneas negras y cómo parecen conducir hacia el punto de fuga. En realidad, el punto de fuga suele estar en el horizonte (pronto comprenderás por qué digo que «suele estar»).

La norma número tres estipula que todas las líneas paralelas convergen en el mismo punto de fuga. Si hay más de un punto de fuga, cada grupo de líneas paralelas convergerán en un punto de fuga distinto.

En este ejemplo tenemos un grupo principal de líneas paralelas que convergen en el PF del centro. También tenemos otro grupo de líneas paralelas (compuesto por las líneas horizontales de las vías de este ejemplo), pero estas no se «alejan» de nosotros, por lo que no convergen en ningún PF.

Ahora hablemos brevemente de los tres tipos de perspectiva que existen.

1. Perspectiva de un punto.

2. Perspectiva de dos puntos.

3. Perspectiva de tres puntos.

Cada uno de estos tipos de perspectiva contiene la cantidad respectiva de puntos de fuga. La perspectiva de un punto contiene un punto de fuga; la perspectiva de dos puntos contiene dos puntos de fuga; la perspectiva de tres puntos contiene tres puntos de fuga.

Perspectiva de un punto

Esta es la perspectiva más sencilla que existe. Contiene un punto de fuga que está localizado en el horizonte.

He aquí el ejemplo más sencillo de perspectiva de un punto:

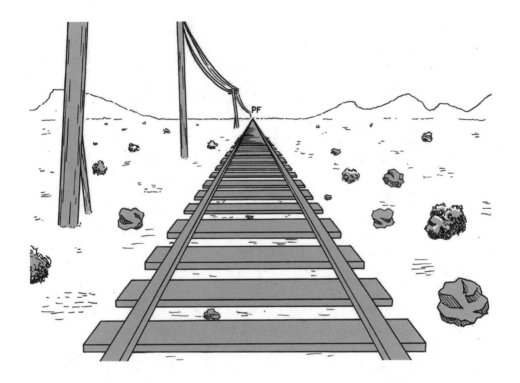

Exacto, ¡la vía del tren!

Este ejemplo se utiliza mucho para enseñar perspectiva. Fíjate en lo que te he explicado antes: todas las líneas que convergen en el punto de fuga (que está justo en el centro) son paralelas. También puedes ver que los objetos más alejados son mucho más pequeños. Compara los tamaños de las rocas o los postes de la luz y observa cómo se van haciendo más y más pequeños.

Otro buen ejemplo sería una calle.

¿Eres capaz de encontrar el punto de fuga en este ejemplo? Puedes hacerlo resiguiendo la trayectoria de todas las líneas paralelas. Dedica un momento a encontrarlo.

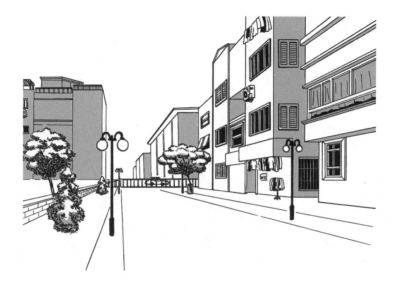

Aquí está:

Si unes todas las líneas paralelas que se «alejan» de nosotros, te darás cuenta de que se encuentran en ese punto exacto.

Perspectiva de dos puntos

En la perspectiva de dos puntos tenemos dos puntos de fuga y los dos se encuentran en el horizonte. Recuérdalo, porque es importante.

Como ya he explicado antes, a veces tenemos varios grupos de líneas paralelas. La perspectiva de dos puntos se utiliza cuando tenemos dos grupos de líneas paralelas que se alejan de nosotros, y por tanto requieren puntos de fuga.

Esto es un dibujo muy simple del tejado de una casa a vista de pájaro. ¿Puedes encontrar los dos grupos de líneas paralelas?

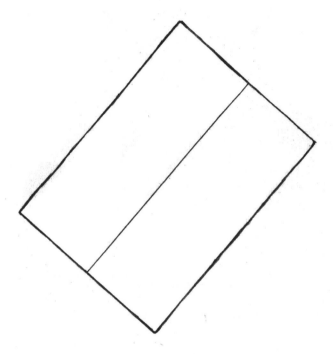

Aquí están:

Tenemos dos grupos de líneas paralelas. Según las reglas que te he enseñado antes, cada grupo de líneas debería converger en un punto de fuga distinto. Observemos esta casa desde una perspectiva de dos puntos.

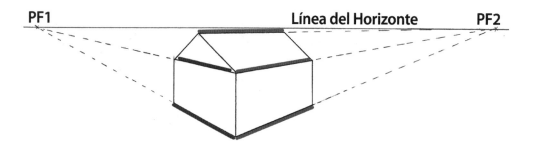

Muy bien. Fíjate que cada grupo de líneas paralelas converge en su punto de fuga respectivo, y los dos puntos están en la línea del horizonte. Esto es la perspectiva de dos puntos.

Vamos a intentar dibujarle unas ventanas a la casa. Lo único que tenemos que hacer es imaginar las líneas de las ventanas y comprender con qué punto de fuga convergen. Así:

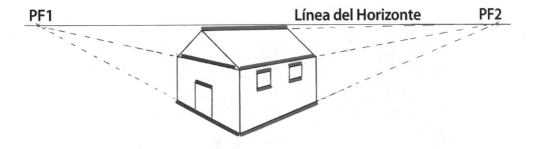

Y esto es la perspectiva de dos puntos.

Perspectiva de tres puntos

La perspectiva de tres puntos contiene tres puntos de fuga. El cambio más importante en este caso es que uno de esos puntos no está en el horizonte, sino por debajo o por encima.

El objetivo del tercer punto de fuga es el de darnos sensación de altura.

He aquí una fotografía que lo demuestra:

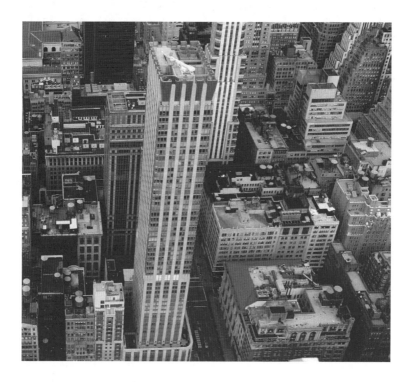

Fíjate que nos resulta muy sencillo afirmar que estamos mirando estos edificios desde arriba, porque vemos los tejados de los edificios. Esta sensación puede recrearse en un dibujo añadiendo un tercer punto de fuga por debajo de la línea del horizonte.

Aquí tienes un ejemplo simplificado de una situación similar, con sus tres puntos de fuga:

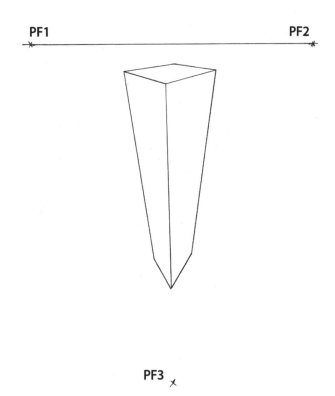

Imagina que estamos sobrevolando una gran ciudad con un helicóptero. Fíjate cómo, tal como ocurría en la fotografía anterior, cada lateral del edificio converge con su respectivo punto de fuga. En esta ocasión, sin embargo, las líneas verticales que indican la altitud del edificio también convergen en un punto de fuga a pie de página, por debajo de la línea del horizonte.

He aquí las líneas paralelas y los puntos en los que convergen:

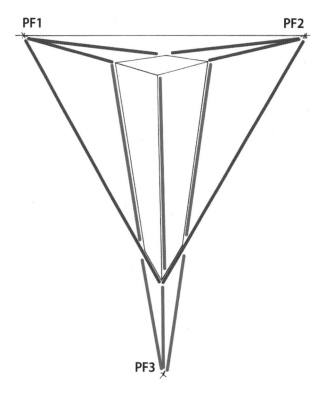

Este era un ejemplo para ilustrar lo que ocurre cuando observamos un edificio. También podemos utilizar la perspectiva de tres puntos para plasmar una escena en la que estemos observando el edificio desde un ángulo bajo. Esto se consigue colocando el tercer punto de fuga por encima de la línea del horizonte.

He aquí un ejemplo de ello:

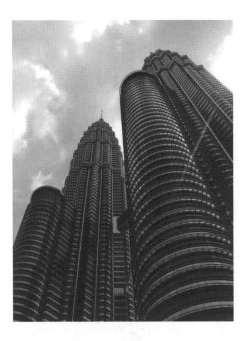

¿Ves que el edificio se va haciendo pequeño a medida que vamos levantando la vista? Si continuáramos dibujando las líneas paralelas que se «alejan» de nosotros, se unirían en algún punto por encima de los edificios, en el tercer PF.

He aquí un ejemplo simplificado de lo que estoy comentando:

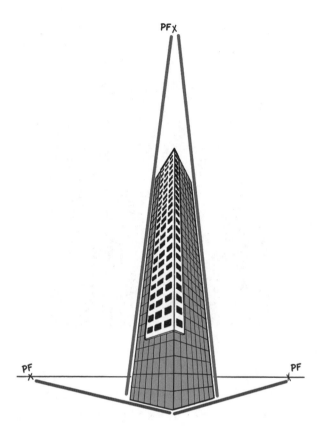

Fíjate en las líneas que he añadido. ¿Te das cuenta de que las líneas verticales, que son paralelas, convergen en un punto que está por encima de la línea del horizonte? Esto es la perspectiva de tres puntos.

Examen

Vamos a hacer un pequeño examen. Te voy a enseñar unas cuantas fotografías y tendrás que determinar qué clase de perspectiva estás viendo. No siempre hay una única respuesta correcta, porque algunas de las imágenes pueden incluir dos (o más) tipos de perspectiva. Sin embargo, normalmente tendremos una clase de perspectiva dominante que nos ayudará a decidir.

Vamos allá.

Fotografía 1:

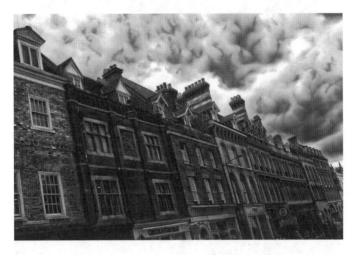

Fotografía 2:

Fotografía 3:

Fotografía 4:

Fotografía 5:

Fotografía 6:

Y estas son las respuestas:

1. Perspectiva de un punto.

2. Perspectiva de tres puntos.

3. Perspectiva de dos puntos.

4. Perspectiva de dos puntos.

5. Perspectiva de tres puntos.

6. Perspectiva de un punto.

¿Qué tal ha ido? ¡Genial!

Con esto acabamos esta sección.

No te preocupes si tienes la sensación de que todavía no eres capaz de dibujar utilizando la perspectiva. Más adelante, cuando practiquemos con el dibujo de paisajes, podrás intentarlo utilizando las perspectivas. Y con el tiempo y la práctica acabarás entendiéndolo perfectamente.

D. Introducción a la luz y a la sombra

Para mí, este es el tema más interesante relacionado con el arte, el dibujo y la pintura.

Ya hemos empezado a aprender cómo funcionan la profundidad y las tres dimensiones. Sin embargo, sin un buen uso de la luz y la sombra, un dibujo no es más que un montón de líneas planas sobre un lienzo.

Lo esencial

Dedica un minuto a observar el mundo que te rodea.

Lo que estás viendo se ve en tres dimensiones por varios motivos. Uno de ellos tiene que ver con el funcionamiento de tus ojos, pues ven las cosas desde dos ángulos ligeramente distintos (uno desde cada ojo). Pero otro motivo está relacionado con la luz y las sombras. Hay sombras en los objetos, y sombras creadas por los objetos.

Veamos el siguiente ejemplo:

He aquí el dibujo de una pelota.

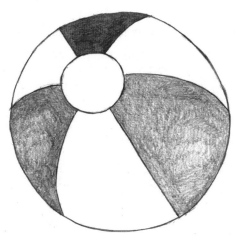

Es muy probable que puedas afirmar enseguida que se trata de una pelota de playa, porque ya sabes el aspecto que tiene una pelota de playa. Pero mírala con mayor detenimiento y pregúntate, ¿de verdad parece una pelota de playa? ¿O solo son unas líneas dibujadas sobre el papel que tu mente interpreta como una pelota de playa?

Quizá acabes descubriendo que no es una pelota de playa, sino un círculo con líneas que lo cruzan. Entonces ¿cómo lo convertimos realmente en una pelota de playa?

Sobre el papel, la mejor forma de recrear la profundidad y la tridimensionalidad de un objeto es mediante la luz y las sombras.

Aquí está de nuevo la pelota, teniendo en cuenta la luz:

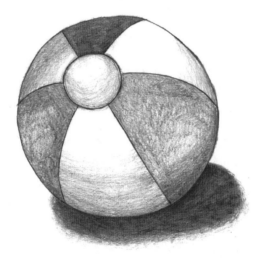

Fíjate que la sombra está debajo de la pelota, justo a su derecha. Eso sugiere que la luz del sol (o cualquier otra fuente de luz) procede de la esquina superior izquierda.

Como ves, ahora se la ve mejor, más tridimensional. Esto nos sirve para explicar uno de los usos de la luz y las sombras. ¡Ahora sí que podemos afirmar con toda seguridad que se trata de una pelota de playa!

Espero que este ejemplo te ayude a entender cómo funcionan la luz y las sombras. Ahora vamos a intentar entenderlas mejor y aprender a utilizarlas.

¿Qué son la luz y las sombras?

La luz es energía, una onda. La luz la crean distintas fuentes de claridad, como el sol, la luna, las bombillas, las velas, una hoguera y una lista infinita de fuentes.

Cuando hay luz los objetos son relativamente brillantes. Allá donde no hay luz, reina la oscuridad. Lo demás está en medio.

Las zonas donde la luz alcance con debilidad serán un poco más oscuras. A esas zonas las llamamos sombras. Y las zonas que están bien iluminadas son más brillantes.

Por lo tanto, para utilizar correctamente la luz y las sombras, y hacer dibujos alucinantes, lo único que tenemos que hacer es utilizar estos dos párrafos resaltados en nuestros dibujos.

Volvamos a observar nuestra pelota de playa. Era así:

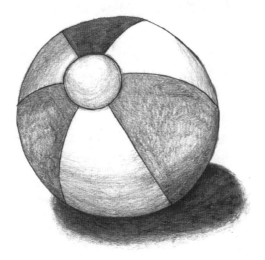

Como puedes ver, la luz procede de la esquina superior izquierda. Ahora imaginemos que el sol se ha movido un poco y que la luz procede de la esquina superior derecha.

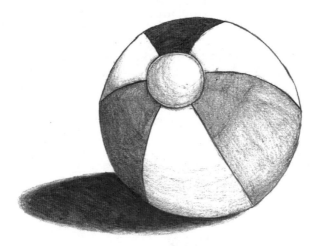

¡Eso es! Las sombras se han movido a la izquierda, y las zonas brillantes están, básicamente, en la parte derecha.

Intenta volver a imaginar que la fuente de luz se ha movido otra vez. Después intenta volver a dibujar la pelota con el nuevo sombreado. No te preocupes si la pelota de playa no te sale perfecta, preocúpate de que tu dibujo sea «correcto» por lo que se refiere a la luz y las sombras.

Ahora veamos otros ejemplos que nos ayudarán a utilizar esta técnica en nuestros dibujos.

Esto es una caja de cartón:

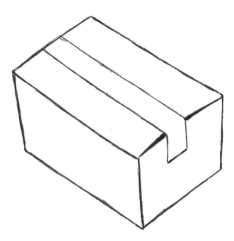

Ahora quiero que te imagines que es mediodía y el sol está en lo alto del cielo. Esto significa que la luz será intensa y que procederá desde arriba.

Así es como se verá la caja:

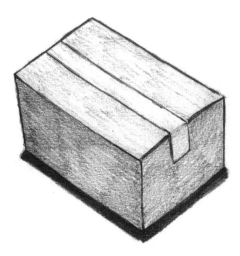

Fíjate que la cara superior de la caja es la más brillante, porque es la que está directamente debajo del sol. Las otras caras están un poco más oscuras.

Ahora nuestra caja ya lleva ahí un rato, y el sol se ha movido un poco hacia la derecha.

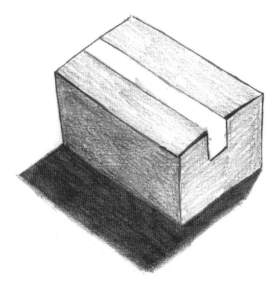

¿Te das cuenta de que la sombra se ha movido hacia la izquierda?

Ahora han pasado unas cuantas horas más y el sol está empezando a ponerse. Veamos qué le ocurre a la sombra de la caja.

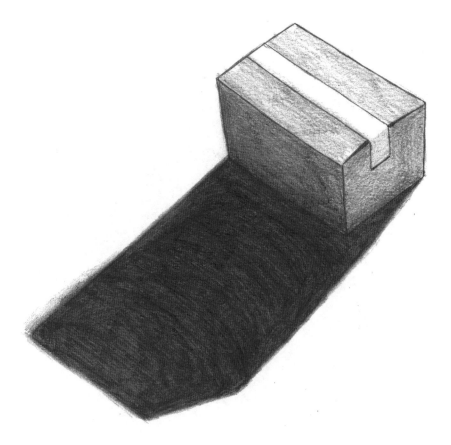

¿Te has dado cuenta de que la sombra se ha alargado? Si eres una persona observadora, ya habrás advertido este fenómeno antes. Vamos a comprender por qué ocurre esto añadiendo una flecha que nos indique la procedencia de la luz.

Quedaría así:

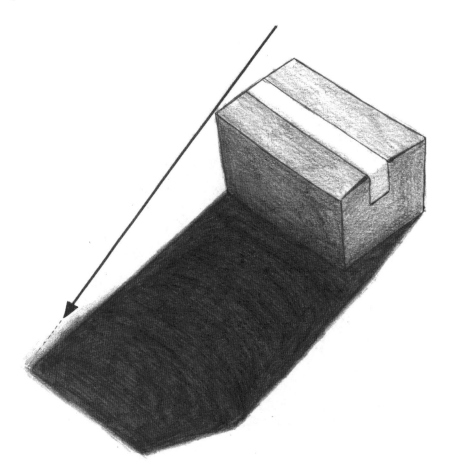

¿Ves el punto en el que la flecha llega al suelo después de tocar la esquina de la caja? Esto indica el punto más alejado de la sombra.

Con la práctica serás capaz de estimar con exactitud cómo tiene que ser una sombra. Al principio puedes utilizar esta referencia para hacer tus estimaciones.

Tipos de sombras y resaltados

Hay dos tipos de sombras que observamos en ejemplos como el anterior:

1. Sombras en el objeto.

2. Sombras creadas por el objeto (sombra proyectada).

Es importante entender cuál es cuál, así que vamos a echarle una ojeada a nuestra caja de cartón.

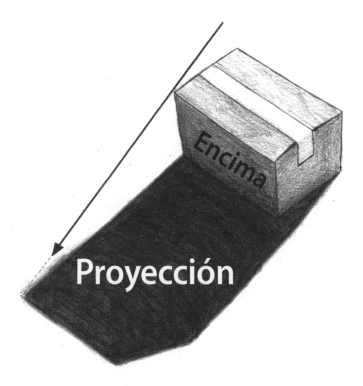

La parte superior es la más luminosa, pues esta zona es la que recibe la luz directa de la fuente. Las demás caras están un poco más oscuras, y la zona más alejada de la luz está muy oscura. Estos son los distintos niveles de luz y oscuridad que tenemos en este objeto.

Aparte de estos, también está la sombra creada por el objeto, la sombra proyectada. En este caso, es la sombra alargada de la izquierda.

Reconocer los distintos tipos de sombras es importante, pues están gobernadas por las mismas reglas de las que hemos hablado, pero se manifiestan de formas ligeramente diferentes.

Para empezar, una sombra proyectada está influida por la superficie sobre la que es proyectada, mientras que las sombras del objeto siempre están ahí: encima del objeto.

He aquí un ejemplo de cómo cambia una sombra proyectada en función de la superficie sobre la que es proyectada. En este caso emplearé una perspectiva de dos puntos que me ayude a construir el escenario.

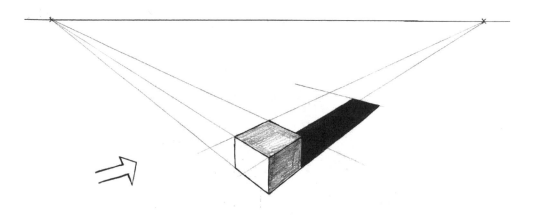

Esta es una caja parecida a la de antes. Esta vez la luz procede de la esquina inferior izquierda. Ahora vamos a añadir un muro detrás de la caja para ver qué ocurre con la sombra proyectada.

Así es como debería verse.

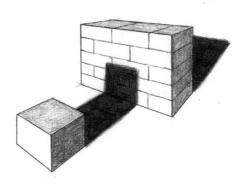

Fíjate que ahora la sombra proyectada está sobre el muro y, por tanto, cambia de forma. Este ejemplo nos recuerda el funcionamiento del teatro de sombras chinescas: proyectando una sombra en la pared. Eso es algo que se aprende a dibujar con la experiencia, así que tómatelo con calma y practica mucho.

Ahora vamos a hablar de los resaltados.

Además de las sombras, hay otra herramienta que querrás tener en tu arsenal. Cuando resaltamos estamos utilizando la luz para destacar algo. Y se suele hacer en superficies planas.

Aquí tienes un ejemplo:

Esta manzana no está acabada. No transmite ni profundidad ni volumen.

Utilizaremos esta manzana para explicar el uso del resaltado. Vamos a sombrear-la un poco y allí donde la luz brille sobre la manzana, dejaremos el papel completa-mente en blanco.

Así:

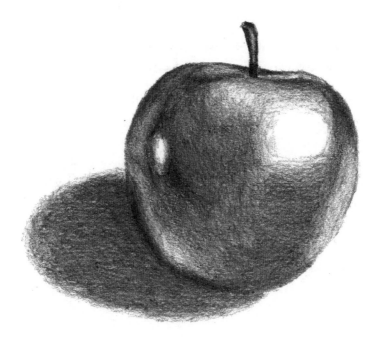

He sombreado toda la manzana y también he indicado la sombra proyectada. Sin embargo, lo que hace que destaque es esa zona brillante que hay en el lado derecho.

Este es un ejemplo perfecto para ayudarte a entender que el uso de la luz es igual de importante que el uso de la sombra. Es importante saber dónde sombrear, pero también dónde no sombrear.

El tema de la luz y la sombra es muy amplio, similar a lo que hemos hablado antes sobre la perspectiva. Podríamos hablar largo y tendido sobre proyección, ángulos y distancias, pero quiero conservar el tono sencillo del libro.

Este es mi consejo:

1. **Practica dibujando objetos de la vida real:** la realidad es la mejor profesora. Intenta buscar lugares y momentos del día que te proporcionen la luz con la que quieres dibujar. Y ponte con ello. Lo único que necesitas son los ojos y las manos.

2. **Consigue un libro específico sobre luces y sombras.**

En cuanto a la aplicación práctica de lo que has aprendido en este libro, quiero que hoy salgas a la calle y busques algo que dibujar. Puede ser literalmente cualquier cosa. Un edificio, un árbol o un animal. Quiero que te fijes en las sombras, tanto en las que hay en el objeto como en las creadas por el objeto. Enseguida lo entenderás.

¡Practica, practica y practica!

Ahora que ya hemos conseguido una comprensión básica de la luz y de las sombras, hablemos sobre formas interesantes de sombrear.

E. Tonos y texturas

Muy bien, ¡este va a ser un apartado divertido!

Ya hemos hablado de cómo funcionan la luz y las sombras y de dónde colocarlas.

Ahora aprenderemos formas divertidas de llenar esas zonas sombreadas, y también a darles textura a nuestros dibujos.

Este apartado será un poco más práctico, así que saca los lápices y prepárate para trabajar un poco. Voy a enseñarte muchas formas de llenar los espacios, así que te recomiendo que cuando veas algo que te guste, lo intentes.

Prepara también un rotulador. Lo utilizaremos para dibujar algunas de las formas, porque he descubierto que puede resultar más cómodo en alguno de los casos.

Nuestros modelos serán estas formas: la pirámide y la pelota.

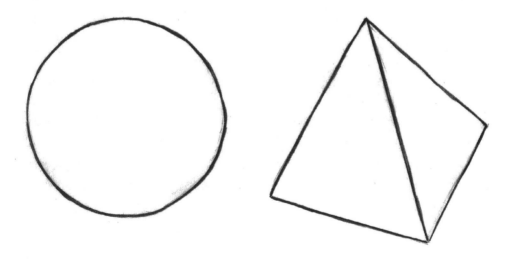

Vamos allá.

Degradados

Como ya has visto en el capítulo anterior, muchas veces las sombras se van aclarando gradualmente. Eso suele ocurrir con las formas redondas.

Este cambio gradual se llama degradado y es una alteración en la escala. Así que antes de seguir haciendo cosas más complejas, vamos a practicar con el degradado de sombras.

Aquí tienes un ejemplo de un cambio gradual en la escala, de oscuro a claro (de izquierda a derecha).

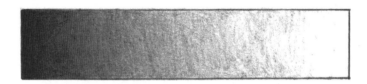

Inténtalo tú. Pasa de un tono oscuro a otro más claro creando un cambio de la forma más gradual que puedas.

El tono más oscuro debería ser el más intenso que pueda crear tu lápiz, mientras que el más claro debería serlo tanto como el mismo papel.

Empieza sombreando el espacio con un tono muy claro, y ve haciendo una transición hasta llegar al blanco en el extremo opuesto. Después, oscurece el lado izquierdo cada vez más y más, y ve «conectándolo» lentamente con el tono original. Aclara y repite.

El mayor consejo que puedo darte para este ejercicio es que al principio aprietes muy poco el lápiz. Incluso menos de lo que crees que deberías. Después ve añadiendo presión para crear tonos más oscuros. Además, si tu degradado no es lo bastante gradual, intenta coger el lápiz con un ángulo un poco más bajo.

Quizá te resulte todo un desafío. Recuerda las técnicas para coger el lápiz que te enseñé al principio del libro, e intenta aplicarlas para hacer bien el degradado.

Ahora vamos a probar algo más fácil. Vamos a dibujar un degradado rápido, que no tiene que ser perfectamente gradual.

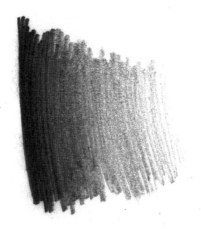

Intenta hacerlo de una sola vez, sin levantar el lápiz del papel.

Quiero que te concentres en aplicar la presión correcta, sin preocuparte demasiado por como salga.

Quizá este segundo ejercicio te resulte más divertido, ¡es genial! Eso significa que te va a gustar tanto dibujar como a mí.

Ahora vamos a intentar aplicar lo que hemos aprendido en nuestra pelota.

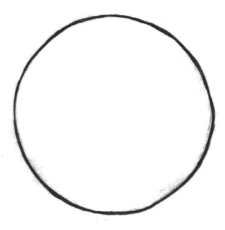

Quiero que dibujes una degradación muy suave y coloques tu fuente de luz donde más te apetezca. Trabaja despacio y con paciencia. Recuerda señalar la sombra proyectada, así como la sombra en la propia pelota.

Primero dibuja las líneas exteriores de la pelota y de la sombra que proyecta.

Ahora empieza a rellenar la pelota con un tono suave, y asegúrate de dejar un punto de brillo en la parte superior derecha.

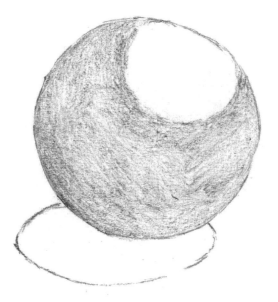

Ahora señala la zona más oscura de la parte inferior izquierda, y empieza a fusionarla con el tono original.

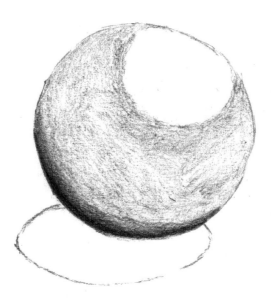

A continuación ve extendiendo esa zona lentamente hasta que consigas un cambio de tono gradual, de la zona más oscura a la más clara.

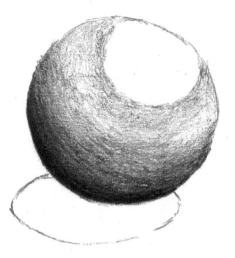

Sigue alargando la zona más oscura hasta que consigas una degradación lo más perfecta posible. Yo oscurecí un poco más las zonas apagadas y continué sombreando hacia fuera.

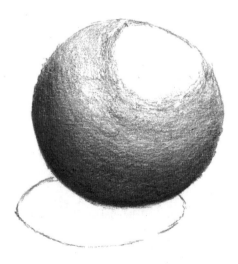

Ahora añade la sombra proyectada empleando un suave tono uniforme.

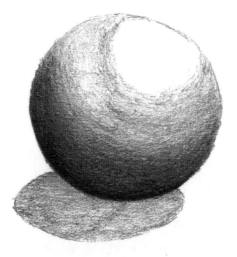

Asegúrate de sombrear todo el espacio con el mismo tono. Ahora ha llegado el momento de oscurecer un poco la sombra proyectada, empezando por la zona que está justo debajo de la pelota y avanzando lentamente hacia fuera. El motivo de que empecemos por esta zona es que es la más oscura.

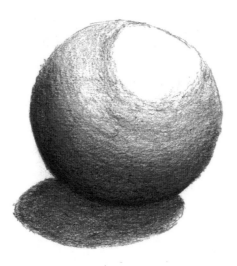

Y para el último paso tendremos que hacer una pequeña degradación en los bordes de la sombra proyectada para suavizarla y fusionarla con el tono blanco que la rodea. ¡Y hemos acabado!

Este es el resultado final:

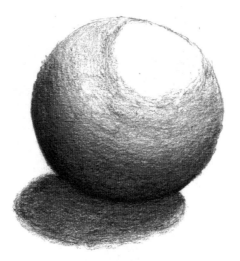

Para hacer este ejercicio hemos empleado la degradación, básicamente, en la pelota. Sin embargo, a veces la degradación puede ser más importante en la sombra proyectada.

Te voy a dar un consejo rápido: cuanto mayor sea la distancia entre la sombra proyectada y el objeto que la proyecta, más clara y borrosa será la sombra.

Por tanto, si cogemos un objeto más alto, como, por ejemplo, un cilindro, y proyectamos una sombra, cuanto más lejos esté la sombra del objeto, más clara será.

Esto es un cilindro:

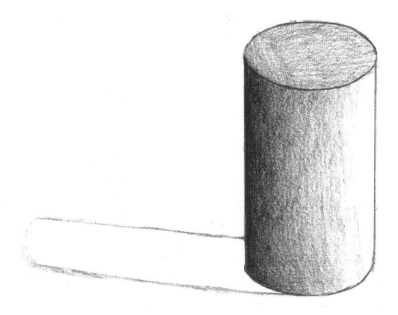

Ya está sombreado. También he marcado la zona donde debería estar la sombra. Ahora vamos a sombrearla. Primero vamos a sombrear toda la zona con un tono claro. La clave es que la vayas aclarando a medida que avanzas hacia la izquierda.

Debería quedar así:

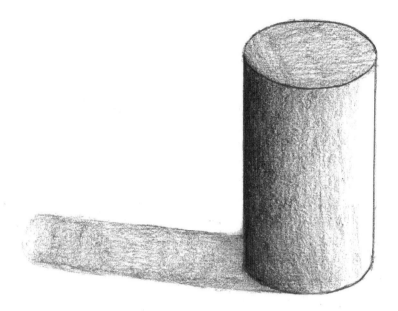

A continuación vamos a ir oscureciendo poco a poco toda la sombra empezando por la parte que está más cerca del cilindro e iremos desplazándonos hacia fuera. Asegúrate de que vas aclarando el tono a medida que vas alejándote del cilindro.

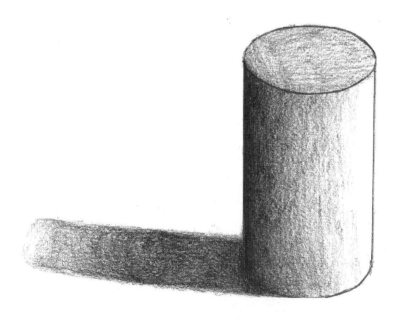

¡Ya está! ¿Has entendido cómo funciona?

Intenta prestar atención a las sombras que te encuentres por la calle. Funciona mejor a última hora del mediodía / tarde, cuando el sol todavía brilla con fuerza, pero ya se proyecta un pequeño ángulo (cuando la luz no procede directamente de arriba).

Ya hemos acabado con las degradaciones. Ahora quiero que intentemos dibujar otra clase de textura.

Puntos

Una de las formas más sencillas de rellenar un espacio es utilizar puntos. Con esta técnica podrás crear un efecto muy bonito en tus dibujos, y también es bastante rápida.

Para crear esta textura, llena el espacio utilizando puntos. Pero asegúrate de que son puntos. Eso significa que solo tienes que tocar el papel con suavidad con el rotulador. Asegúrate de que no dibujas pequeñas líneas minúsculas al mover el rotulador. Con un ligero contacto basta.

Para crear una textura más oscura, utilizaremos una gran densidad de puntos. Para crear una textura más clara, utilizaremos una densidad baja de puntos.

Bien, para esta parte voy a utilizar un rotulador por dos razones. La primera es que es más fácil crear este efecto utilizando un rotulador. La segunda es que quiero que te des la oportunidad de experimentar con otra herramienta.

Aquí tienes una sencilla comparación de texturas hechas con puntos:

La de la derecha es una textura más densa y más oscura. También te darás cuenta de que hay una degradación de abajo arriba. La parte inferior es más densa y, por tanto, más oscura.

Te voy a dar un consejo rápido para estimar mejor la densidad y el tono: pon distancia entre el dibujo y tú alejándote algunos pasos. De esta forma conseguirás convertir los puntos en una textura más sólida, y eso te ayudará a valorar el tono con más precisión.

Ahora apliquemos esta pulcra técnica en uno de nuestros modelos. Empecemos por la pelota, pues requiere una textura más compleja y gradual. Sigue mis pasos y dibuja conmigo.

He empezado dibujando la pelota a lápiz. Después rellena la pelota con una densidad baja de puntos.

He dejado un punto blanco entero en la parte superior derecha para sugerir la fuente de luz. La superficie de la pelota es brillante, y por eso refleja tan bien la luz.

Ahora oscurezco un poco más la parte inferior izquierda y sigo sombreando ligeramente el resto de la pelota.

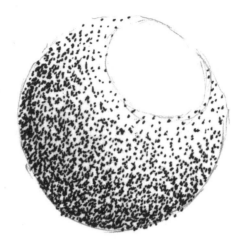

Después voy a potenciar el negro y a oscurecer mucho más la parte inferior. A continuación iré aclarando poco a poco el tono hasta conectarlo con la tonalidad más clara.

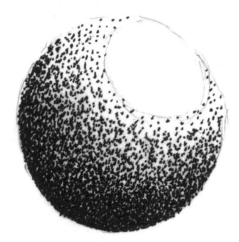

Esta es la pelota final. Quiero enfatizar que casi siempre es mejor empezar por el tono más claro y después ir pasando a los más oscuros. Este es el método que mejor resultados da a la mayoría de la gente. Pero experimenta cuanto quieras.

En este ejemplo he obviado la sombra proyectada para enfatizar la forma de la pelota en sí.

Como habrás observado, una de las desventajas de este método es que es muy lento. No pasa nada si no quieres utilizarlo mucho, solo quiero abrirte la mente a las distintas posibilidades.

Ahora vamos a probar la textura de puntos en nuestra pirámide.

Empieza dibujando la forma a lápiz.

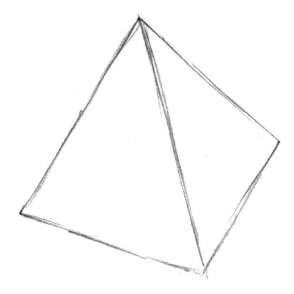

A continuación decidiremos la procedencia de la luz. Esta vez quiero colocar la fuente a la izquierda. Esto significa que la parte izquierda será más clara y la parte derecha será más oscura.

Primero empiezo rellenando las dos caras visibles de la pirámide. Las relleno empleando un tono homogéneo que oscureceré dentro de un momento.

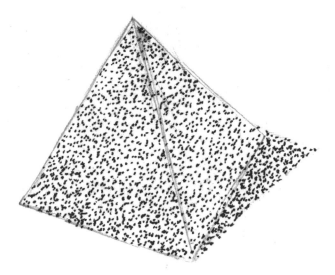

También he indicado la sombra proyectada empleando un tono un poco más oscuro (una densidad de puntos mayor).

A continuación, oscureceré la cara derecha de la pirámide, así como la sombra proyectada.

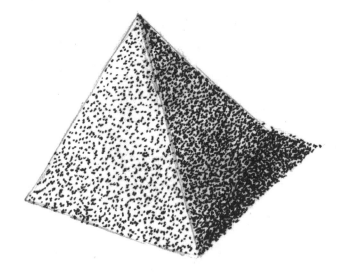

Y esto es lo que sale. A partir de aquí, podemos seguir oscureciendo los objetos como mejor nos parezca. Yo he decidido dejarla así.

¿Recuerdas el consejo rápido que te he dado antes? Aléjate un poco del dibujo y fíjate en que es más sencillo discernir los tonos, además, la forma se ve más uniforme.

Y esto es todo en cuanto a la textura de puntos. Ahora vamos a echarle un vistazo a otra técnica muy chula, el rallado y el tramado.

Rayado

El rayado es el uso de líneas para sombrear y rellenar espacios. Tiene muchos usos y te permite crear muchos efectos.

He aquí un ejemplo rápido:

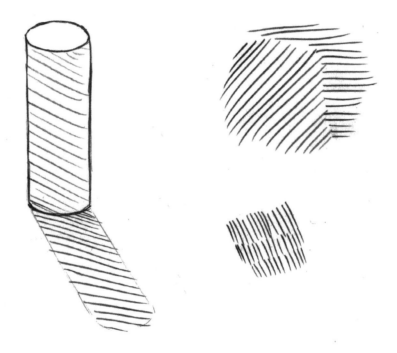

Básicamente podemos resumirlo diciendo que aplicando una capa de líneas, podemos crear una sombra simplificada rápida que resulta funcional.

Aquí tienes otro ejemplo del uso del rayado para sombrear:

Esta es otra técnica que se puede utilizar para hacer dibujos rápidos. Si ves un animal en movimiento y quieres dibujarlo rápidamente, esta técnica también te permitirá sombrearlo muy deprisa.

Veamos un ejemplo de esto:

Este dibujo tuve que hacerlo muy rápido porque el pájaro no dejaba de moverse. La técnica del rayado me permitió acabarlo justo a tiempo, incluyendo el sombreado. La mayor parte, o incluso todo el loro, está hecho con la técnica del rayado.

Como ya hemos hecho antes, quiero que practiques esta técnica con tus modelos: la pelota y la pirámide. Recuerda lo que te enseñé cuando hablamos de las técnicas básicas sobre cómo coger el lápiz correctamente para dibujar líneas rectas. Y no te preocupes mucho por la distancia entre las líneas: déjate guiar por tu intuición.

Otra cosa importante: simplifica la precisión al mínimo. La belleza de esta técnica es la rapidez y la espontaneidad. No tienes que planificar cada una de las líneas. En realidad, es mejor que no lo hagas, sino que pienses en ello como en un sistema. Y ese sistema exige que dibujes las líneas lo más rápido posible.

Esto es lo que he dibujado yo:

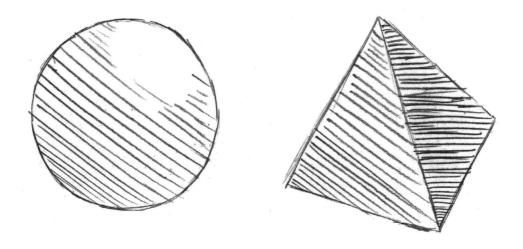

Ya sé que el rayado no es perfecto, pero ese es el objetivo que estoy intentando conseguir. Tienes que verlo como un sistema en lugar de preocuparte por cada línea por separado.

La fortaleza de esta técnica procede de su sencillez y la facilidad y la rapidez con la que se puede hacer. Te permite dibujar con mucha rapidez.

Quizá te hayas dado cuenta de que esta técnica tiene bastantes limitaciones. Solo dispones de una capa de líneas, y lo cierto es que no puedes conseguir tonos más oscuros con ella. Puedes hacer las líneas más densas o más oscuras, pero el resultado sigue siendo inferior al de las técnicas anteriores de las que hemos hablado. Bien, ¡ha llegado el momento de hablar del tramado!

Tal como sugiere el propio nombre se trata de crear un entramado, un conjunto de líneas que se cruzan entre ellas. El tramado se consigue utilizando múltiples capas de rayas.

He aquí algunas variantes muy simples de tramados:

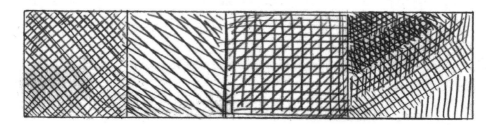

Estos ejemplos demuestran el uso de distintas capas, diferentes ángulos entre las capas, y algunos incluso juegan con la densidad de las líneas.

Si prestas atención comprenderás por qué esta técnica es tan importante. Con el rayado solo conseguíamos una capa muy básica de sombreado. Sin embargo, el tramado nos permite crear varios tonos distintos, así como un sombreado gradual.

Por ejemplo, aquí hay una mano que he dibujado antes, pero esta vez la he sombreado con la técnica del tramado.

El tramado me permitió darle distintos tonos a este dibujo tan sencillo. Este dibujo dista mucho de ser perfecto. Es rápido e incompleto. Pero ilustra muy bien lo que quiero explicar. Dentro de un minuto veremos un dibujo mucho más avanzado.

El tramado es una herramienta alucinante. Yo suelo emplear el tramado más sencillo para los bocetos rápidos. Sin embargo, cuando dibujo algo estático, como una casa, un árbol o incluso una estatua, la técnica del tramado me brinda una gran variedad de posibilidades.

He aquí un uso mucho más avanzado del tramado para dibujar y sombrear las patas de un caballo.

Este ejemplo realmente unifica las cualidades de esta técnica. Proporciona una gran precisión pero sigue siendo rápida.

Cuando comprendes la aplicación de la luz y las sombras, y aprendes a utilizar esta técnica correctamente, puedes dibujar cualquier cosa.

Para conseguirlo, vamos a hacer el ejercicio de la pelota y la pirámide.

Te recomiendo que empieces con una sola capa de tramado para los tonos más claros. Después, añade una segunda capa a las zonas más oscuras. A continuación, añade una tercera y cuarta capa a las zonas realmente oscuras, si es necesario.

A mí me ha quedado así:

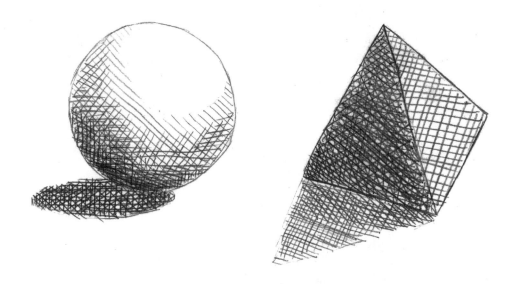

¿Ves cómo hemos conseguido un tono mucho más degradado? Y la técnica en sí no es muy complicada. Solo tienes que añadir más capas de líneas. La parte complicada es comprender dónde añadirlas. Y eso lo conseguirás practicando.

Y creo que eso es todo. Ahora veamos otras texturas más específicas.

Texturas específicas

En este apartado quiero enseñarte algunas texturas específicas para dibujar árboles y madera que podrás incorporar inmediatamente a tus dibujos.

Empecemos con un ejemplo:

En estos ejemplos tenemos una muestra de árbol (a la izquierda) y una muestra de madera procesada (a la derecha).

Lo que hace de la madera algo único es que está hecha de fibras. Eso hace que la mayoría de las líneas que la componen se desplacen en la misma dirección.

En el ejemplo de antes las líneas se desplazaban verticalmente. Hay algunas excepciones, pero el movimiento general es vertical.

He aquí un ejemplo del tronco de un árbol:

Fíjate que, de igual forma que en los ejemplos anteriores, la mayoría de las líneas se desplazan verticalmente.

Personalmente, yo tengo un estilo mucho más sencillo de dibujar árboles. Aquí tienes otro ejemplo, mucho más parecido a mi estilo:

A mí me gusta dibujar algunas líneas dominantes verticales, y después añadir algunas horizontales mucho más pequeñas. Creo que queda muy bien y que transmite perfectamente la imagen del árbol. Sin embargo, cuando quiero dibujar algo más realista, me limito a plasmar lo que veo.

Lo que te recomiendo es que pruebes cuantos más estilos mejor hasta que encuentres el que te vaya mejor. Despacio, sin siquiera pretender desarrollar un estilo propio.

Ahora echemos un vistazo a la madera procesada. He aquí un ejemplo muy sencillo de una textura que imita la madera procesada.

Esta es una forma muy básica e inicial de retratar la madera. La forma en que he colocado los tablones y la forma vertical de las líneas, me ayudan a transmitir la idea de madera.

Ahora vamos a mejorarlo con un ejemplo mucho mejor de lo que es la textura de la madera.

En este caso hemos empleado líneas ondulantes.
Aquí tienes otro ejemplo más detallado de una textura de madera procesada.

Fíjate en el círculo que hay en medio y cómo el resto de las líneas lo rodean. Esto es algo que verás de vez en cuando en la madera.

Ahora veamos algunas texturas y formas de vegetación y hojas.

Lo que me gusta de las hojas y los árboles es que tienen una forma que te da mucha libertad y te permite desarrollar tu propio estilo. También es una buena lección sobre paciencia y perseverancia.

Personalmente, el que más me gusta es el dibujo del centro, con garabatos. Creo que esa forma de garabatear es la que más se parece a las hojas.

¿Recuerdas que te he explicado que una de las cosas importantes de dibujar es saber lo que no se debe dibujar y lo que hay que ignorar? Esto está completamente relacionado con eso. No puedes dibujar todas las hojas, hay miles. Lo que puedes hacer es encontrar una forma de transmitir su esencia general, y utilizarla.

Y por cierto, sí, puedes dibujar todas las hojas. Hay personas que lo hacen y adoran su trabajo. Pero conlleva mucho tiempo.

He aquí una combinación de mi forma favorita de dibujar las hojas y los árboles, y con ella conseguimos el árbol entero.

Si quieres puedes intentar dibujar todas las hojas o hacer todo lo contrario y utilizar un acercamiento general más simplificado. Todas las formas son correctas, pero algunas serán más divertidas y «correctas» para ti.

He aquí dos ejemplos de dos formas de árboles diferentes:

Fíjate: puedes emplear el mismo estilo para dibujar los troncos y las hojas, para plasmar distintas formas y tipos de árboles.

Esto es todo lo que quería explicar sobre texturas y tonos en este libro. Existen muchos recursos específicos para profundizar en estos temas, tanto en la red como en las bibliotecas, así que puedes ahondar en el tema todo cuanto quieras. También puedes buscar formas más repetitivas que aprenderás rápidamente y podrás utilizar en tu trabajo.

En esta parte del libro has aprendido bastantes cosas, así que dedica una buena cantidad de tiempo cada día a practicar estas técnicas, y concéntrate en las texturas, el sombreado, los degradados y los tonos.

Y ahora, vamos a por el capítulo siguiente.

5

¡A DIBUJAR!

¡Estoy entusiasmado!

En este capítulo empezaremos a dibujar cosas reales y comenzarás a practicar todo lo que te he enseñado hasta ahora.

Elegiré algo que dibujar y tú lo dibujarás conmigo, paso a paso. Dibujaremos personas, animales, objetos inanimados y distintos paisajes.

Lo que realmente quiero conseguir en este capítulo es enseñarte lo que voy a dibujar para que puedas entender cómo me enfrento a cada objeto. Al mismo tiempo, tú dibujarás conmigo, y de esa forma podrás saber cómo lo estás haciendo. También iré explicándote cada paso para que sepas por qué hago lo que hago.

A menos que ya tengas experiencia, no espero que lo que dibujes te salga perfecto. Así que no te preocupes si tienes la sensación de que tus dibujos no son impecables. Lo importante es practicar y coger experiencia. Utiliza lo que te he enseñado hasta ahora, pero ten en cuenta que la práctica es lo mejor.

Cuando hayas ganado algo de experiencia, podrás salir a la calle y dibujar cualquier cosa que elijas. Eso es lo que más me gusta a mí, y estoy seguro de que a ti te pasará lo mismo.

¡Así que no te olvides de divertirte!

Empecemos.

A. Personas

Empezaremos nuestros ejercicios dibujando personas.

A mi me divierte muchísimo dibujar personas, en especial en lugares abarrotados.

El mayor beneficio que se obtiene de dibujar personas es que puede ser muy complicado, pero también muy gratificante. Tienes que ser muy preciso para que el dibujo salga bien. Tienes que concentrarte en cosas como la anatomía, las caras, las manos y todo tipo de elementos complicados.

¡Lo que más me gusta de dibujar personas es que solo tienes que observar y dibujar! No tienes por qué ser preciso al cien por cien. No tienes por qué estudiar anatomía (aunque no hace daño). Sencillamente dibujas lo que ves.

Recuerda que en este capítulo tienes que ir trabajando conmigo y utilizar las imágenes como referencia para tus dibujos. Si lo prefieres, puedes elegir imágenes distintas, o algún modelo de carne y hueso (que siempre es mejor).

Muy bien, empecemos.

Anciano dibujando

Quiero empezar dibujando este anciano.

Lo que me gusta de esta imagen es que tiene una fuente de luz muy clara y que estamos viendo el hombre desde un lado, cosa que nos facilita las cosas porque no le vemos la cara.

Empezaré por un acercamiento muy lento y progresivo que es distinto de lo que hago cuando estoy dibujando en el exterior. Lo haré así para que puedas comprender cada paso y para poder darte la máxima información posible.

Por lo tanto, el primer paso consistirá en dibujar unas líneas muy generales.

Muy bien, ya he dibujado las líneas generales que representan donde van a estar la cabeza, el cuerpo y los brazos.

Este paso es importante, pues el resto lo dibujaré encima de este boceto. Asegúrate de ser relativamente preciso con la localización de los objetos y las proporciones.

El paso siguiente consistirá en refinar esas líneas generales y convertirlas en algo con lo que se pueda trabajar.

Aquí ya he señalado el pelo, la barba y la oreja que es perfectamente visible. También he resaltado un poco más las demás líneas.

A mí me resulta difícil pasar de un boceto rápido a un dibujo más detallado, así que voy avanzando lentamente para ir creando más y más detalles.

Ahora quiero concentrarme en la cara del hombre.

Como habrás visto, he empezado dibujando el pelo y la barba. También le he aña-
dido el ojo y algunos detalles más a la oreja. Para el pelo y la barba solo he utilizado
muchas líneas curvas. Para conseguir dominar estas técnicas tendrás que practicar.

A continuación quiero añadirle la ropa. Lleva una camisa y un chaleco / suéter
encima.

Vamos allá.

Le he añadido la camisa y el chaleco. La parte más difícil son los pliegues de la camisa. La zona donde hay más pliegues es la parte interior del codo. Ahí es donde se dobla el brazo, así que habrá muchos pliegues.

También he añadido las costuras de la camisa y el chaleco. Fíjate en como «fluyen» como una onda que se adhiere a las direcciones de los pliegues. Este es un efecto muy valioso para crear cierta profundidad, incluso antes de sombrearlo.

Ya te habrás dado cuenta de que todavía no me he centrado en los detalles de las manos. Vamos a por ellas.

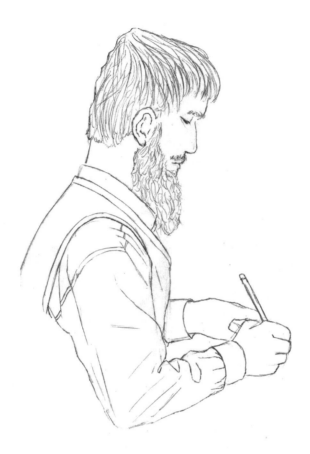

Todavía no he dibujado las manos con todo detalle. Quería empezar con algo básico e ir trabajando encima a continuación.

En cuanto a las manos, ya sé que pueden ser bastante difíciles. Debes saber que cuando decidí estudiar su anatomía y aprender cómo funcionaban, mis dibujos empezaron a ser diez veces mejores y más correctos. Sin embargo, también debo decir que tuve que dibujar un montón de manos.

Así que, ahora que ya hemos dibujado la mayoría de los detalles, quiero volver a la cara del hombre y empezar a sombrearla. Lo más importante a tener en cuenta es la situación de la fuente de luz y su intensidad.

En este caso, la luz procede de la derecha, y eso crea zonas oscuras a la izquierda. También debemos tener en cuenta que nuestra fuente de luz es relativamente potente y proyecta una luz bastante intensa en la cara y en la ropa del hombre. Fíjate que casi toda la zona de la cara es muy brillante. En mi dibujo la dejaré casi toda en blanco.

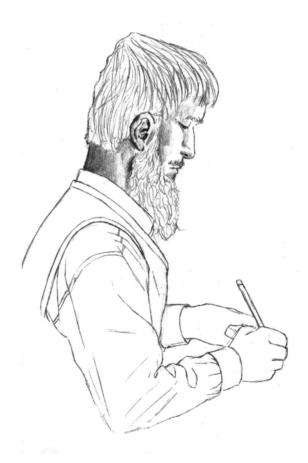

Ya he sombreado casi todas las zonas oscuras de la cara. Como ya he dicho, están prácticamente todas en el lado izquierdo. Las zonas clave son la nariz, la nuca, la parte posterior de la oreja y los contornos de la barba. También debes asegurarte de oscurecer bien las zonas interiores, como el interior de la oreja y el orificio nasal.

Ahora voy a explicarte algo importante que debes tener en mente: la luz afecta a todo. Fíjate en el pelo y la barba del hombre. También están muy influidos por la luz.

Vamos a dibujar también esas sombras.

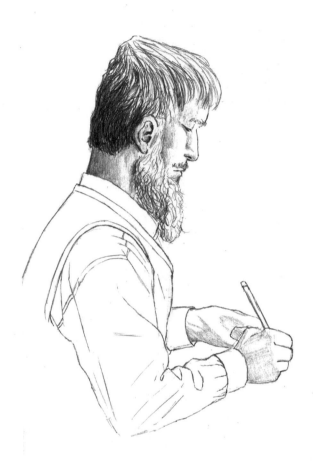

Para sombrear el pelo he mantenido la misma técnica de líneas curvas. Eso ayuda a darle una apariencia natural. En casos como este, debes sombrear acorde a la dirección y al flujo de lo que estás sombreando.

También debes advertir que el cambio de tono en el pelo varía gradualmente de oscuro a claro. También hay mechones oscuros en la zona más clara, y mechones claros en la zona oscura.

Además, he empezado a sombrearle un poco las manos. Solo he aplicado un sombreado parcial para que puedas ver cómo trabajo. Primero he creado una extensa sombra uniforme muy clara.

Ahora vamos a darle intensidad.

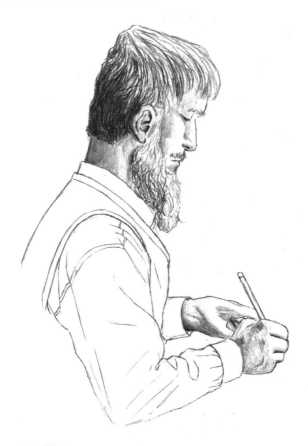

He creado una sombra más oscura empezando por el lazo izquierdo. Después he ido avanzando lentamente hacia la derecha fusionándola con la sombra clara ya existente.

Como ya he explicado antes, este es el método más utilizado para sombrear: empezar con una sombra clara e ir oscureciéndola poco a poco. Pero si tienes curiosidad, puedes experimentar con otros métodos. Se trata de observar muy atentamente el objeto a dibujar y sombrearlo tal como es. Yo he intentado imitar la forma en que la luz se refleja en las manos del hombre de la fotografía.

Ahora vamos a dibujar el tono de la ropa.

Como nuestra referencia es una imagen en blanco y negro, nos resulta muy fácil afirmar que el chaleco es más oscuro que la camisa. También es sencillo discernir los distintos tonos y los niveles de oscuridad.

Consejo: a veces, si utilizamos una imagen en color, un buen truco es ponerla en blanco y negro (utilizando algún *software* para editar imágenes), para entender los tonos más fácilmente.

Muy bien, vamos a por esos tonos.

Aquí están. He añadido los tonos del chaleco sin preocuparme mucho por el sombreado. Ahora puedes ver que el chaleco es mucho más oscuro.

También le he sombreado un poco la manga. Me he asegurado de dejar algunas de las zonas más claras en blanco, sobre todo las que rodean los pliegues.

Ahora ha llegado el momento de refinar esas sombras, adhiriéndonos siempre a la forma de los pliegues.

He sombreado las zonas interiores de los pliegues, así como las zonas de la izquierda de la camisa y el chaleco. Fíjate en cómo de repente los pliegues destacan. Ahora entiendes mejor que dibujar bien en tres dimensiones y sombrear adecuadamente es lo que proporciona a un dibujo esa fantástica profundidad y la tridimensionalidad necesaria.

¡Ya casi hemos acabado! Me acabo de dar cuenta de que no hemos prestado ninguna atención al escritorio sobre el que está trabajando el anciano, así que voy a añadirlo rápidamente.

Y aquí lo tienes, ¡tu primer dibujo!

Deja que te diga algo. Sin duda, este no es el dibujo más sencillo que vamos a hacer juntos; pero primero quería plantearte un reto difícil. Pronto te darás cuenta de que cuanto más dibujemos, más sencillo te resultará.

Pasemos al siguiente ejercicio.

Niño

Ahora quiero probar algo un poco distinto, más parecido a mi forma de dibujar. Esta vez no vamos a dibujar líneas generales, sino que dibujaremos las líneas finales directamente.

Esta técnica es genial para dibujar objetos que no requieren una gran composición ni que prestemos mucha atención a la imagen general. En otras palabras, si estás dibujando una persona, puedes emplear esta técnica. Si quieres dibujar toda una escena en una calle, con todas las personas, los edificios y los coches, quizá prefieras evitar esta técnica y dedicar el tiempo necesario a dibujar las líneas generales para toda la escena.

Bueno, esta vez vamos a dibujar un niño pequeño, así que probablemente podamos empezar a dibujar en serio desde el principio.

Aquí está:

¿Recuerdas que te dije que deberías empezar a dibujar de izquierda a derecha si eres diestro y viceversa? Este es un ejemplo de un caso en el que no puedes empezar de izquierda a derecha. El motivo es que la parte más prominente e importante de la imagen —la cara del niño— está a la derecha de la fotografía.

En este caso, tendrás que dibujar de derecha a izquierda en cualquier caso (ya seas diestro o zurdo) e intentar no manchar nada.

Empecemos. Comenzaré señalando la zona general de la cara y la cabeza.

He dibujado la cara empleando líneas muy suaves. También he seguido con la forma entera de la cabeza hasta conectarla con el cuello. Esto es una especie de directriz. Pues esta línea no se ve en la imagen original. Utilizaré esta guía para saber dónde tengo que dibujar el pelo: ligeramente por encima.

Ahora vamos a dibujarle el pelo.

Ya está, aquí es donde va el pelo. Todavía se sigue viendo un poco la línea. Fíjate en que el pelo sobresale por encima de la línea y no está justo encima de ella. Eso se debe a que el pelo no es un objeto plano. Tiene un espesor que debemos tener en cuenta cuando lo dibujamos.

Como el niño tiene un pelo rubio muy claro estoy empleando unos trazos muy suaves para dibujarlo, y también intento no utilizar demasiados trazos. Así consigo que se vea brillante y fino.

También le he dibujado la oreja y he empezado a bosquejar el cuello de la camiseta.

Ahora vamos a empezar a dibujar la ropa. Empezaremos con la camiseta y la parte superior del mono.

Asegúrate de que dejas claro el grosor de la ropa. Con solo mirar la imagen se puede ver que la camiseta es muy fina, mientras que el mono está hecho de una tela tejana más gruesa.

Según como dibujes los bordes y los contornos de las prendas de ropa, podrás transmitir de qué tipo de prendas se trata: gruesas o finas. Fíjate que el contorno de la manga de la camiseta es fino, mientras que los bordes del peto transmiten mayor espesor. Más adelante acentuaremos estos efectos mediante el proceso de sombreado.

Ahora vamos a añadirle el resto de la ropa. Eso incluye el suéter y el resto del peto.

Lo más importante es que dibujes bien los pliegues. Observa con atención la ropa del niño y entiende dónde se han creado los pliegues. Es importante dibujar los pliegues necesarios, pero debes asegurarte de no incluir todos y cada uno de los diminutos pliegues que hay. No hay que exagerar.

Ocurre lo mismo que en el ejercicio anterior, los pliegues se forman allí donde sobresale la ropa. La zona más evidente donde ocurre esto es la parte interior de la rodilla del niño. Fíjate en los muchos pliegues que hay en esa zona. O bien nacen de la rodilla, o bien señalan hacia la rodilla.

Otras zonas que contienen muchos pliegues son las que están encima del pie, donde se arruga el exceso de tela, y en la zona de la cintura.

Asegúrate de que también dibujas correctamente las costuras del peto. Deberían ser bastante gruesas, pues suelen estar formadas por dos capas de tela. El suéter también tiene una costura muy sutil, alrededor del hombro (en la base de la manga).

Otra cosa que hay que dibujar bien es la forma en que las costuras parecen discurrir en la misma dirección que los pliegues, fluyen a su alrededor y adoptan su forma. Eso crea una sensación de profundidad muy bonita.

Estos son detalles que debes advertir y tener en consideración. Dibujar requiere una gran capacidad de observar los detalles. Ya sé que he hablado mucho de esto, pero una vez le cojas el truco son cosas muy básicas.

Ahora vamos a dibujar los zapatos del niño.

No sé por qué, pero a mí siempre me ha costado dibujar bien los zapatos. El mejor consejo que puedo darte es que practiques como un loco. Es la única forma de llegar a dominarlos. También puede ayudarte estudiar la anatomía del pie.

Bueno, ya he bosquejado casi todo el zapato sin preocuparme mucho por los detalles. Recuerda que si estuviéramos dibujando en la vida real, este niño podría levantarse y salir corriendo en cualquier momento.

También he dibujado el contorno del escalón en el que está sentado.

Ahora que ya lo tenemos todo, podemos empezar a trabajar los tonos y el sombreado. Empecemos por la cara y los brazos.

La luz de esta imagen es muy suave. No tenemos un contraste muy alto de sombras y brillos. La luz es natural y procede de la esquina superior izquierda.

Debido a ello, las sombras más oscuras que nos encontraremos serán las interiores, como las de las orejas, los orificios nasales o las que hay dentro de los pliegues de la ropa.

En este caso debemos tener mucho cuidado con la cara, pues el pelo es más claro que el tono de piel del niño. Eso significa que solo podemos sombrearle un poco la cara.

He empezado aplicándole un sombreado muy claro a la cara, apenas visible. Después, me he centrado en las partes más oscuras, que básicamente son las que rodean la oreja, la nariz, las cejas y los labios, y las he oscurecido un poco más.

A continuación le he sombreado el brazo intentando hacerlo en un tono lo más parecido posible al que he utilizado en la cara. He oscurecido un poco más la zona que queda justo debajo de la manga, así como entre los dedos.

Ahora ya podemos dedicarnos al tono y el sombreado de la ropa. Empecemos por la camiseta y el suéter, y después seguiremos por el peto.

La camiseta la he dejado bastante clara. El suéter tiene rayas y las he dibujado empleando dos tonos distintos. También he oscurecido las zonas que están más escondidas (justo debajo del peto y por detrás del brazo).

Además, he trabajado los tonos del zapato.

Ahora quiero que nos concentremos en el peto. Yo opino que la mejor forma de hacerlo es dividir el proceso en dos partes. En la primera parte, nos limitaremos a pintar el peto entero con un tono más oscuro, sin preocuparnos mucho por las sombras. Después oscureceremos las partes que requieran tonos más oscuros.

Como puedes ver, he aplicado un tono uniforme a todo el peto. Esto ayuda a tener una mejor perspectiva del tono base del peto e imaginar la oscuridad que van a necesitar las sombras.

Empecemos a sombrear.

He empezado a hacerlo sombreando las zonas más oscuras que están entre los pliegues más grandes. Son la rodilla, el trozo visible de la pierna derecha (obstruida por la pierna izquierda), y la zona de los pliegues de la cintura.

Después de eso he añadido una sombra proyectada en el suelo, justo debajo del niño. *¡Et voilà!*

Hemos acabado el dibujo.

No ha sido tan difícil, ¿no? Pienso que lo más complicado es dibujar la figura en sí y comprender exactamente dónde va cada tono y cada sombra.

¡Sigamos!

B. ANIMALES

Yo tengo una teoría: cuanto más se parece algo a un humano, más difícil es dibujarlo.

Creo que esto ocurre porque nuestros cerebros están programados para reconocer diferencias sutiles en el rostro y en la figura humana con mucha más precisión que en otros animales u objetos, cosa que tiene mucho sentido. ¿Cómo íbamos a recordar si no tantas caras distintas? Esto también explica por qué somos incapaces de identificar las diferencias entre dos pájaros idénticos o dos delfines (a menos que tengan una diferencia evidente).

¡Siempre he pensado que dibujar animales es divertidísimo! A todos nos encantan y nos fascinan. Hay una gran variedad de animales distintos de formas y de colores interesantes.

Dibujaremos un par de animales paso a paso y después compartiré contigo algunos dibujos que ya tengo hechos.

¡Empecemos!

Pájaro

Empezaremos con este pájaro.

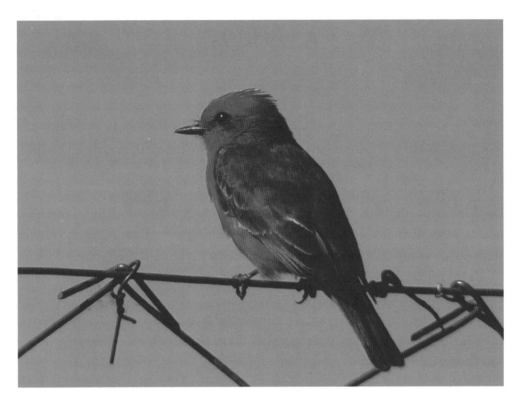

Este dibujo habrá que hacerlo muy deprisa porque los pájaros suelen moverse mucho. Así es como yo enfocaría este dibujo en particular:

Primero dibujaría la forma general del cuerpo del pájaro. Entretanto, me fijaría en las zonas oscuras y las claras. Después me concentraría en detalles como el pico, los ojos y la forma general del ala.

A continuación le añadiré el tono y el sombreado lo más rápido posible para que me quede tiempo de volver a mirarlo y corregir los errores que haya cometido.

He aquí la forma básica del cuerpo del pájaro:

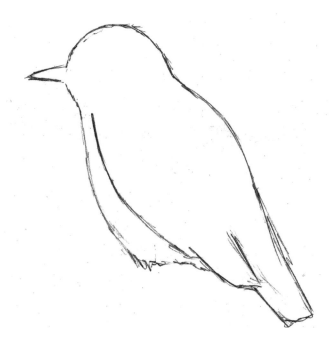

El mejor consejo que puedo darte para este paso es que intentes reconocer las formas que resultan más sencillas de entender y después dibujes basándote en ellas.

Por ejemplo, la cabeza de este pájaro tiene la misma forma que la parte superior de un círculo. La espalda se dibuja utilizando una línea larga y curvada. El pecho y el ala del pájaro también se componen de dos líneas curvas que son un poco «paralelas» entre sí. El pico es un triángulo afilado.

A continuación vamos a añadirle más detalles.

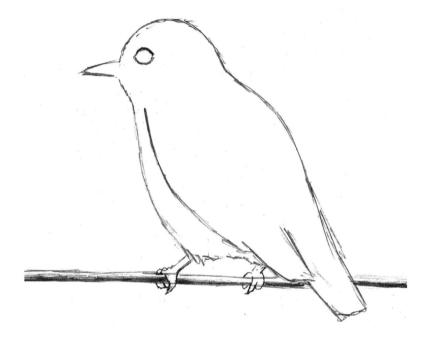

He dibujado los detalles más importantes, como son el ojo y las piernas. También he dibujado el cable sobre el que está posado.

Ahora vamos a empezar a dar tono y a sombrear, pero no podemos lanzarnos a hacerlo sin más. Es mejor indicar primero los contornos de los distintos tonos, para que aunque el pájaro se marche volando, sepamos de todas formas los tonos que debemos usar en cada zona.

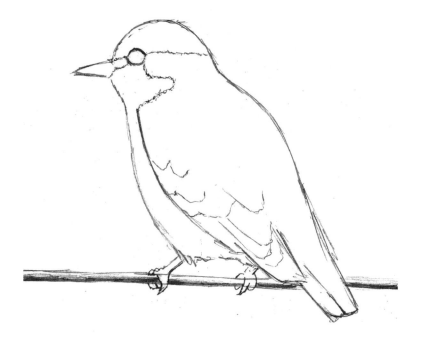

Como puedes ver, he añadido algunas líneas para encerrar la zona gris más oscura. También he empezado a dibujar algunas plumas.

En estos casos es evidente que no tienes por qué dibujar todas las plumas, basta con insinuarlas. En realidad, este mismo principio puede aplicarse a muchos otros casos. Incluir demasiados detalles puede perjudicar al dibujo, pero si solo insinúas con suavidad los detalles necesarios, conseguirás que tus dibujos sean más bonitos y agradables a la vista.

A continuación empezaremos a darle tono. Este paso puede hacerse relativamente rápido.

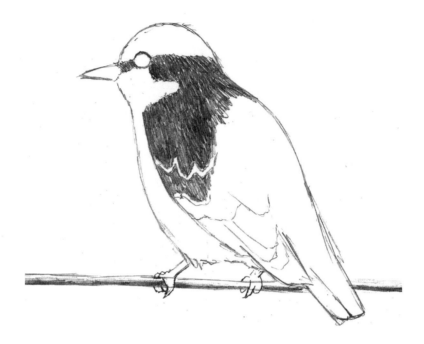

Como puedes ver, he empezado de arriba abajo. No me preocupa mucho la textura ni la precisión. Lo que quiero que adviertas es que he dejado una zona clara para indicar el contorno inferior de algunas de las plumas. Eso me ayudará a resaltarlas, y si vuelves a mirar la imagen de referencia te darás cuenta de que este efecto existe también en la fotografía.

Sigamos añadiendo tonos.

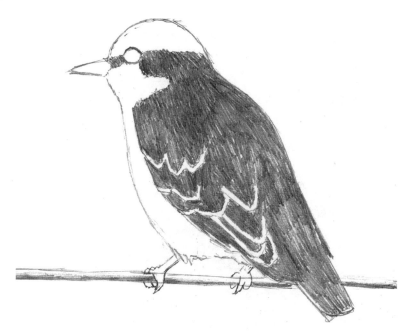

Muy bien. Ya tenemos los tonos del ala y de la espalda del pájaro. A continuación nos ocuparemos del tono del resto del pájaro.

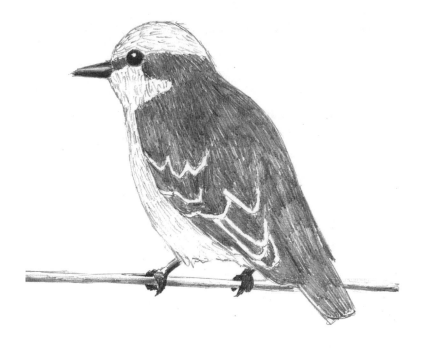

He dibujado el tono del ojo, del pico, de las patas y de la tripa, más clara. Los ojos son el elemento más oscuro del dibujo, y el pico se acerca bastante. La zona resaltada del ojo ayuda a crear una sensación de profundidad. Se da el mismo efecto en el pico. Estas dos superficies son relativamente lisas y por eso reflejan la luz.

Ahora que hemos acabado con los tonos, podemos empezar a oscurecer algunas de las zonas a las que llega menos luz. En la imagen de referencia, la luz procede de la esquina superior izquierda.

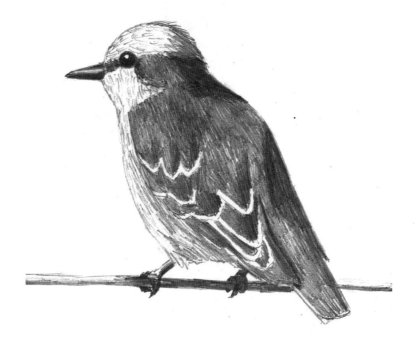

Las principales zonas oscuras están justo detrás de la cabeza y también alrededor de la espalda. También he oscurecido los laterales de las plumas.

Además, he indicado la sombra que el pájaro proyecta sobre el cable.

Y ya está, ¿a que es bonito?

El mejor consejo que puedo darte para cuando hagas un dibujo de estas características es que primero te centres en todos los detalles para los que necesites mirar constantemente al pájaro (el cuerpo, las partes principales del animal) y cuando lo tengas podrás empezar a trabajar con los elementos más repetitivos, como el tono y el sombreado, o incluso la insinuación de las alas.

Después, si tu objeto sigue donde estaba, fíjate en las cosas que necesiten corrección.

Ahora sigamos con otro animal divertido.

Gato

A continuación dibujaremos este gato.

En este caso quiero emplear un enfoque distinto e intentar incluir todos los detalles, en otras palabras: vamos a dedicarle bastante tiempo al dibujo.

Bien, lo primero que debemos hacer es dibujar el contorno básico del cuerpo entero. No es necesario entretenerse con los detalles.

He dibujado la forma general del cuerpo y parte de las patas.

También he insinuado la posición de las orejas para tener claras las proporciones. Ahora vamos a dibujarle las patas delanteras. Fíjate en que obstruyen la zona media del cuerpo.

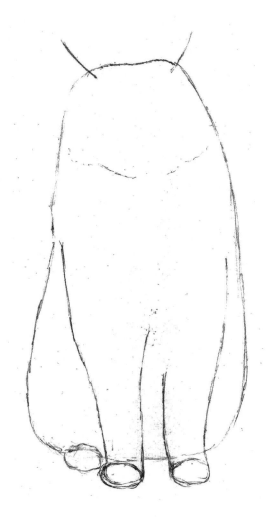

Si te fijas bien te darás cuenta de que el gato tiene las patas un poco giradas hacia dentro. Si observas la imagen de referencia verás que tienen este aspecto. De momento solo he utilizado óvalos para dibujar las pezuñas.

A continuación vamos a dibujar las partes principales de la cara.

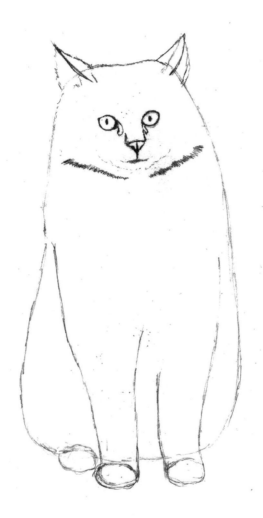

Le he dibujado la nariz, los ojos, la boca y las orejas.

Conseguir plasmar las proporciones y las composiciones exactas es bastante complicado, pues el gato está un poco girado hacia la derecha. Para poder dibujarlas bien, te sugiero que utilices sus propios rasgos para hacer mediciones. Por ejemplo, si quieres determinar la distancia que hay entre los ojos, intenta medirla empleando la nariz o uno de los ojos como referencia (es decir, cuántas narices u ojos puedes insertar entre los ojos).

También suelo fijarme en otras señales para saber dónde colocar cada cosa. Si observas el ojo derecho del gato, te darás cuenta de que termina exactamente donde comienza la línea superior de la oreja. El ojo izquierdo está colocado de forma que termina justo donde empieza la línea inferior de la oreja.

Estos trucos te ayudarán a determinar dónde va cada elemento.

¿Y qué ocurre si dibujas algo pero no estás seguro de haberlo hecho bien? Intenta observar el dibujo en un espejo. Tus errores potenciales destacarán más fácilmente, y siempre puedes borrarlos y volver a empezar.

En la parte inferior de la cara he señalado una zona oscura de pelaje, que quería emplear para crear un borde para la cabeza.

Ahora vamos a oscurecerle primero toda la cara antes de seguir con el resto del cuerpo.

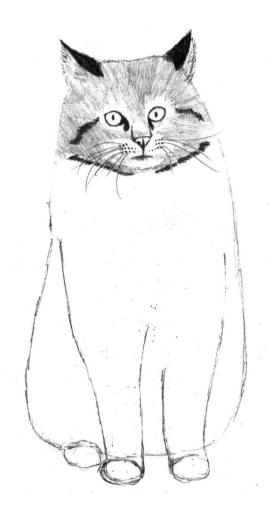

He sombreado toda la cara con suavidad. Después le he dibujado los bigotes. Fíjate en que los bigotes tienen un punto oscuro en la base. Es un rasgo común que observarás en todos los gatos y otros animales de su familia (leones, pumas, etcétera).

Después he empezado a indicar las zonas más oscuras del pelaje. Vamos a dibujar el resto de las zonas oscuras.

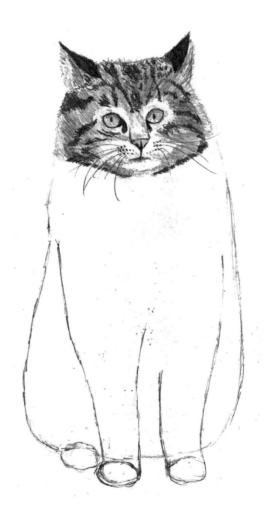

Aquí están. He añadido las zonas más oscuras y después me he dado cuenta de que el resto del pelaje también debería ser un poco más oscuro. También he sombreado sutilmente algunas zonas que estaban completamente blancas hasta ahora (básicamente alrededor de la boca, la nariz y los ojos). La clave para reconocer esos detalles es estudiar detenidamente la imagen de referencia.

Normalmente, no verás todos los detalles enseguida. Es perfectamente normal. Cuanto más tiempo le dediques a un dibujo, más detalles verás.

A continuación vamos a trabajar el pelaje del cuerpo.

He empleado líneas muy suaves para marcar dónde deberían estar las zonas más oscuras. También he empezado a oscurecer esas zonas. Creo que es mejor marcar primero esas cosas, para que no te pierdas cuando las estés dibujando, porque puede resultar un poco repetitivo.

Ahora vamos a oscurecerlas.

Esto es bastante sencillo. He sombreado todas esas zonas utilizando trazos cortos y oscuros. También me he asegurado de ir cambiando los ángulos de los trazos para que coincidan con la dirección del pelaje (que básicamente es hacia fuera y de arriba abajo).

A continuación crearemos la textura peluda del resto del cuerpo del gato.

En este paso he intentado alejarme mentalmente para encontrar las zonas más oscuras y las más claras dentro de las partes más luminosas del pelaje. Lo que he descubierto es que las zonas más oscuras están en los costados del cuerpo y detrás de las patas delanteras.

He oscurecido esas zonas y después he ido sombreando el resto con mayor suavidad.

Hasta ahora no hemos tocado las pezuñas. Vamos a señalarlas ahora.

He dibujado la estructura básica de las pezuñas. Están compuestas de «dedos» redondos. Fíjate que los dedos se curvan «hacia fuera». Los dedos de la derecha se curvan hacia la derecha (y eso significa que parecen la mitad derecha de un círculo) y los de la izquierda se curvan hacia la izquierda (y eso significa que parecen la mitad izquierda de un círculo).

Lo único que nos queda por hacer ahora es oscurecer y sombrear las pezuñas, y añadir algunas correcciones menores al tono del pelaje del cuerpo.

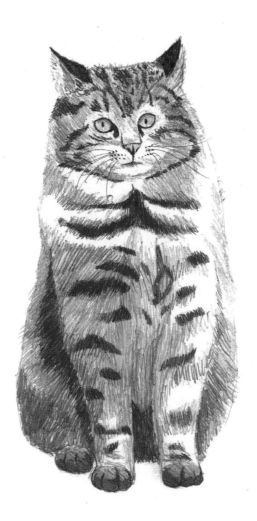

Y ya hemos acabado.

Siempre se puede seguir trabajando en un dibujo, así que si crees que necesitas seguir trabajando en el tuyo, puedes continuar dibujando.

Y básicamente, esto es todo. A continuación quiero que echemos un vistazo a otros dibujos de animales, y quizá comentar lo que podemos aprender de ellos.

Más ejemplos

Aquí tienes unos cuantos dibujos más. Primero echémosle un vistazo al preferido de todo el mundo: el perro.

Este fue un boceto realmente rápido. Para hacerlo utilicé la técnica del rayado, y también añadí un poco de tramado para los tonos.

La única dificultad del dibujo fue colocar los rasgos en los lugares correctos. Enseguida descubrirás que a veces cuesta mucho dibujar bien los ojos, en especial el que casi no se ve.

Ahora observemos este panda.

Lo que más me gusta de este dibujo es el uso del blanco y negro y su simpleza. Apenas tuve que señalar los contornos de las zonas blancas. Se vuelven más claras cuando se ven conjuntamente con las partes negras.

También utilicé, deliberadamente, unas líneas muy ásperas para sombrearlo. Me gusta como queda.

¡Y aquí tenemos una ardilla!

No es que haya mucho que contar, ¿pero no te parece adorable? Me ha apetecido incluirla para que tengas otro ejemplo y quizá algunas ideas más.

Fíjate en que su tripa es más clara (casi blanca del todo) que el resto de su cuerpo. Es algo muy común en muchas clases de roedores.

Con este ejemplo podemos dar por terminada esta parte. Ahora veremos algunas frutas y verduras.

C. FRUTAS Y VERDURAS

En este apartado nos fijaremos en algunas frutas y verduras.

Este me hace una ilusión especial. Hay un motivo que explica por qué las frutas y las verduras protagonizan tantos dibujos y pinturas.

Las frutas y las verduras nos permiten cometer errores en cuanto a la forma, y también te permiten practicar la creatividad a la hora de recrear las distintas superficies.

¡Vamos allá!

Fresa

Empezaremos con mi fruta preferida: ¡la fresa!

Aquí está nuestra imagen de referencia.

Dibujar fresas puede ser difícil, como pronto descubrirás. Tienen una superficie rugosa y brillante.

Empieza dibujando el contorno general de la fresa. Tiene una forma relativamen-
te sencilla de plasmar sobre el papel.

Estamos intentando dibujar una forma redondeada y ligeramente triangular.
Asegúrate de que el ángulo inferior te quede más estrecho y de que los ángulos
superiores queden más redondeados.

A continuación vamos a señalar las hojas y los brotes que sobresalen de la parte superior de la fresa.

Ya está. Asegúrate de ladearlos un poco para que quede claro que están brotando del centro de la parte superior de la fresa.

Ahora vamos a añadirle las hojas.

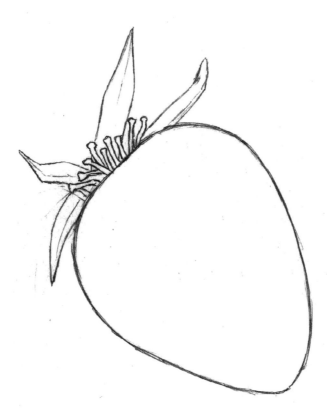

He empleado el mismo principio y he dibujado una forma básica de las hojas al mismo tiempo que me aseguraba de que queda claro que crecen desde el centro y hacia fuera.

Señala la parte central de las hojas para seguir desarrollando la forma.

Sigamos añadiendo más hojas.

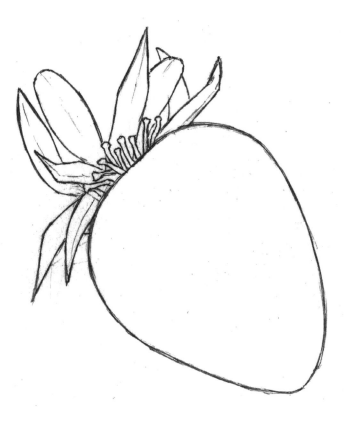

Para crear una imagen agradable y variada, intenta dibujar algunas de las hojas más redondas y otras más afiladas.

Ahora ya tenemos todas las hojas en su sitio. Recuerda que no tienen por qué tener una forma perfecta, pero tiene que ser correcta. Y correcto en este caso significa que crezcan desde el centro.

Ahora vamos a empezar a trabajar en la piel de la fresa dibujándole las semillas.

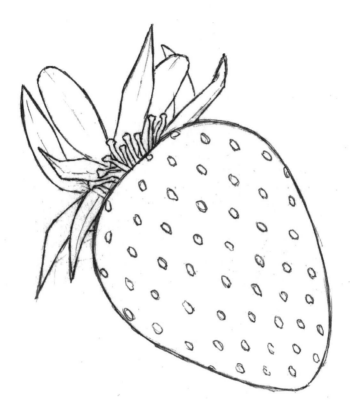

Fíjate en que cada semilla está rodeada de cuatro semillas más que están colocadas de forma diagonal. Puedes intentar imaginar líneas diagonales que conectan todas las semillas.

Ahora vamos a darles a las semillas un efecto que nos ayude a destacarlas con un pequeño sombreado. La luz es muy suave y procede de la derecha.

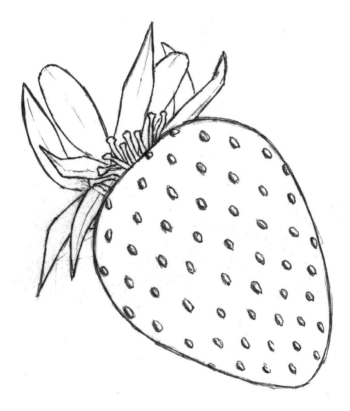

La sombra está en la parte izquierda de la fresa. Intenta también indicar suavemente una sombra proyectada en la piel de la fresa. Recuerda que las semillas son minúsculas, por tanto la sombra que proyectan también lo es. No te pases.

Ahora vamos a sombrear la piel. Esta es la parte complicada, porque debemos tener en cuenta tres cosas: las semillas están dentro de minúsculas incisiones, la luz procede de la derecha, y algunas partes de la piel (de la derecha) reflejan la luz por completo.

Crea pequeñas sombras a la derecha de cada una de las semillas. Ese pequeño sombreado te ayudará a señalar las incisiones. Después empieza a aplicarle un tono ligeramente oscuro a toda la piel de la fresa, trabajando de izquierda a derecha.

También tienes que asegurarte de dejar algunos espacios completamente blancos en la parte derecha de la fresa, utilizando la fotografía para ayudarte a encontrar la ubicación adecuada.

Debería quedarte así:

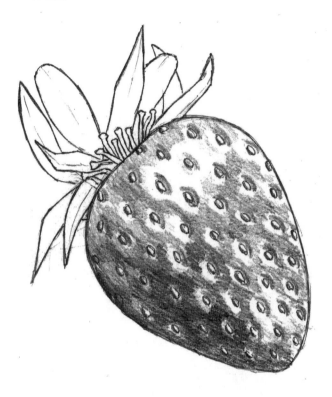

Fíjate que cada semilla está rodeada, a la derecha, por un semicírculo sombreado. Observa también las zonas blancas de la derecha. Esa luz nos ayuda a crear esa preciosa textura brillante que estamos buscando.

Quiero concentrarme en la parte inferior de la fresa para asegurarme de que lo entiendes.

Fíjate en que las semillas de la derecha están sombreadas por la izquierda, pero también están rodeadas de una sombra por la parte derecha. Esto está hecho para transmitir la idea de que todas están metidas en una incisión.

A continuación vamos a sombrear las hojas. Échale un buen vistazo a la imagen de referencia y te darás cuenta de que las hojas también tienen una superficie brillante. Eso es difícil de dibujar.

Quiero que las sombrees y que también dejes algunas zonas completamente blancas.

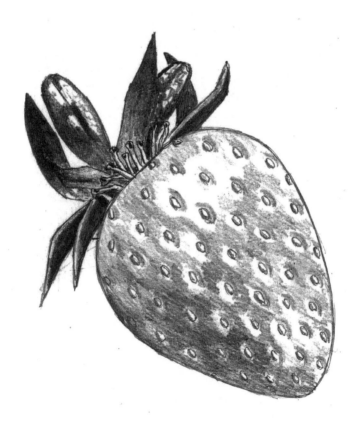

Para hacer bien esta parte, tienes que dedicarle el tiempo necesario a observar las hojas de la fotografía. Debes entender la forma que tienen y cómo reflejan la luz.

En especial debes fijarte en la parte central de la hoja. Yo he dejado una buena parte de esa zona en blanco, pero hay otra cosa que hace que se vea especialmente

chula. ¿Has visto la línea oscura que la recorre vertical o diagonalmente? Esa línea crea un contraste fantástico entre los tonos blancos y los negros.

También tienes que sombrear los brotes. La parte superior más densa también es más oscura.

Y eso es todo. Creo que lo más difícil de este dibujo era la textura de la piel, además de los resaltes en blanco de la piel y de las hojas.

Pimiento

Aquí tenemos otro vegetal brillante, ¡el pimiento! Vamos a dibujar el pimiento que
está a la derecha de la imagen.

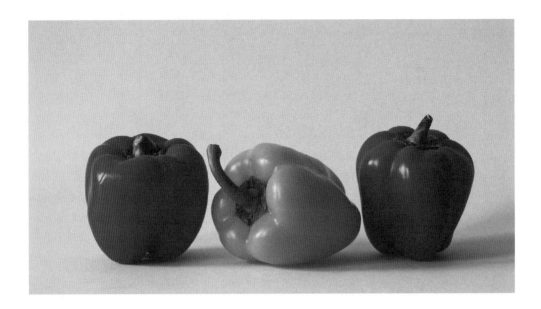

Quiero ir despacio con este ejercicio, e ir dibujando el pimiento poco a poco.

Empecemos bosquejando la forma básica del pimiento.

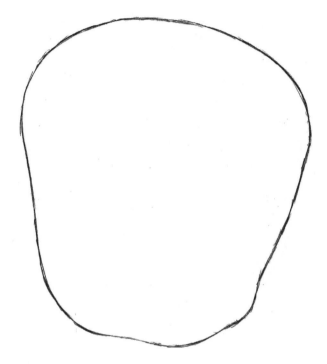

Lo único que quiero que hagas en este paso es observar con detenimiento el contorno básico del pimiento y que lo dibujes aproximadamente.

Ahora vuelve a observar la fotografía. Verás que el pimiento está dividido en secciones verticales que le dan forma. Vamos a señalar esas secciones.

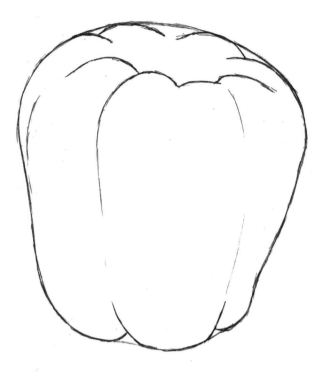

Ya está. Presta especial atención a la parte superior y a la inferior del pimiento. Observa cómo los cortes verticales crean esta especie de efecto abombado que le da la sensación de profundidad.

Enseguida te darás cuenta de que tendremos que borrar algunas partes de la línea del contorno. Vamos a dejarlas un momento y añadamos el tallo en la parte superior del pimiento.

Esta parte es el trocito de rama que estaba unida al pimiento.

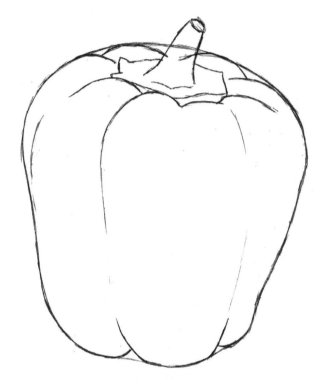

Imagina que el tallo es un cilindro. El cilindro es más grueso en la base, donde se une al pimiento.

Empecemos a borrar las líneas y las partes innecesarias del contorno y a señalar mejor las demás líneas existentes.

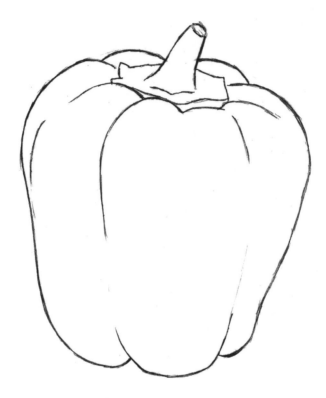

He borrado todas las líneas innecesarias y he oscurecido la mayoría de las líneas existentes. Quiero que en este paso dibujemos el pimiento final al que podremos empezar a aplicar tono y sombras.

Ahora vamos a darle un tono base a todo el pimiento.

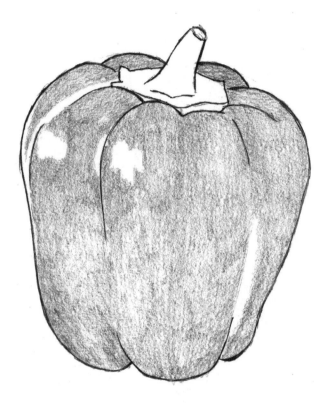

Utilizo el mismo tono para la piel entera del pimiento, excluyendo las partes re-saltadas. Quizá todavía no te has dado cuenta, pero hay algunas zonas brillantes donde la luz se refleja en el pimiento casi por completo. Deberías dejar esas partes completamente en blanco.

Ahora vamos a empezar a trabajar de verdad. Comenzaremos sombreando la primera sección vertical del pimiento.

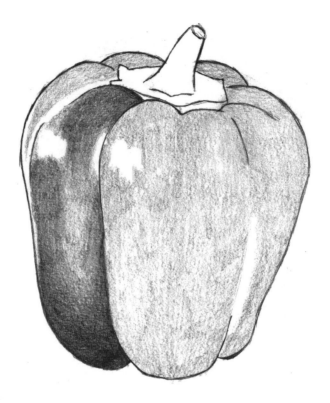

Para este paso, lo único que se necesita es mirar el pimiento con mucha atención.

Un buen truco que puede ayudarte a encontrar los tonos adecuados es retroceder algunos pasos y observar la imagen desde cierta distancia. Es importante que entiendas bien dónde están las zonas oscuras, dónde están las partes brillantes y la degradación del tono.

Continuemos con algunas de las secciones posteriores.

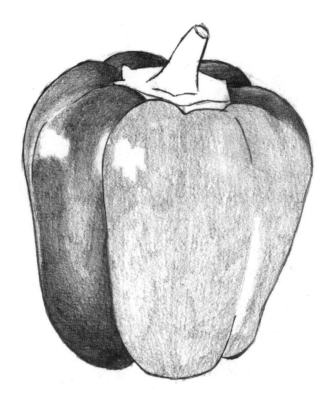

Aquí ya he sombreado las secciones posteriores del pimiento. Estas secciones son relativamente oscuras, porque les toca menos la luz.

Fíjate que las partes más oscuras no se adhieren exactamente a una dirección concreta. No hay una fuente de luz clara aquí. No te preocupes, eso no implica que sea más difícil. Cuando te encuentres en esta situación, busca la parte más «interior» del objeto. Ahí es donde suelen reunirse las sombras.

En este pimiento, las partes más interiores son las incisiones verticales que hay entre las distintas secciones del pimiento. Verás que estas incisiones suelen ser más oscuras.

Vamos a continuar con la sección central.

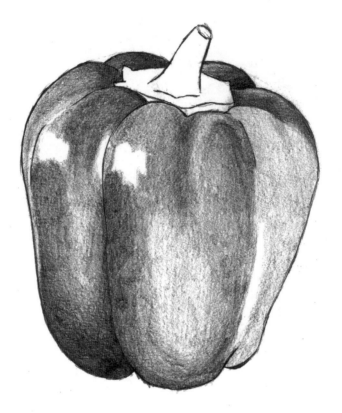

Este es un paso complicado. Fíjate que, como he dicho, hay una incisión vertical que cruza esta sección y es relativamente oscura por la parte superior. También hay otras partes de esta sección que están inclinadas, de forma que reflejan la luz y brillan.

Ahora terminemos con la parte de la derecha.

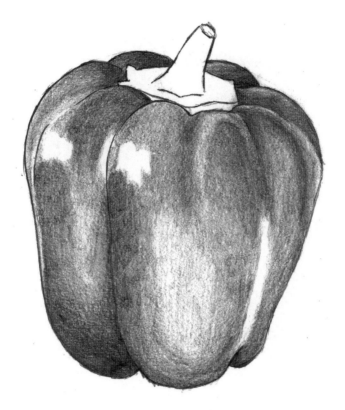

De nuevo, tienes que pasar un rato observando la fotografía de referencia. Este ejemplo es complicado en el buen sentido.

Ahora vamos a señalar mejor el tallo.

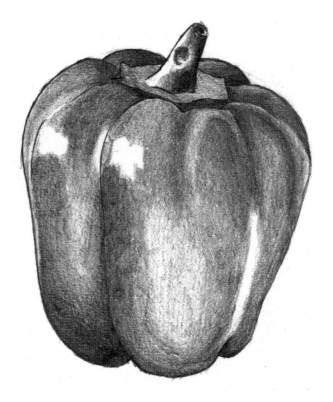

En este caso, yo he empezado aplicando un tono oscuro para el tallo e, inmediatamente, he sombreado las partes más oscuras. Verás que las partes que rodean el tallo son más oscuras debido al ángulo.

El tallo también tiene una incisión. Señálala oscureciendo la parte interior de la incisión al mismo tiempo que dejas un «círculo» blanco a su alrededor.

A continuación vamos a seguir sombreando las partes necesarias.

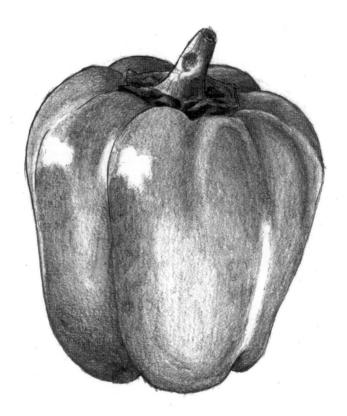

Le he dado mayor presencia al tallo oscureciéndole la base. Esto transmite mejor la textura de esa zona y la sensación que daría al tacto.

Otra cosa genial que he hecho ha sido añadir algunas líneas verticales sutiles que recorren el tallo, desde lo alto hasta la base. Fíjate en la fotografía de referencia y verás a qué me refiero. Eso te ayudará a potenciar la textura del tallo.

¡Y ya hemos acabado con el pimiento!

Como siempre, voy a compartir contigo algunos dibujos ya terminados.

Más ejemplos

Aquí tienes un plátano.

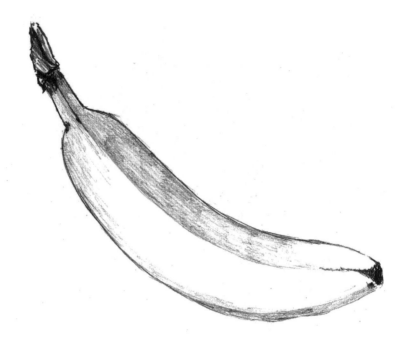

Este fue un ejemplo bastante sencillo de dibujar. En realidad, lo más complicado fue hacer bien la curva del plátano. El sombreado también es bastante fácil.

Date cuenta de que también he señalado las zonas más oscuras en los extremos del plátano.

Ahora fijémonos en este kiwi.

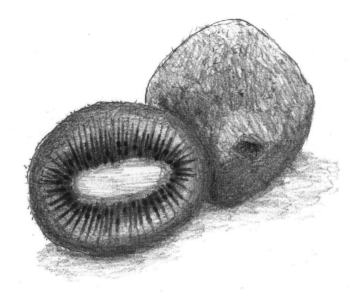

Lo especial de este ejemplo es la textura del kiwi.

La piel de esta fruta es peluda, y eso crea una textura que es casi lo opuesto a una superficie brillante. Yo conseguí crear esa textura dibujando muchos trazos alrededor del contorno de la fruta, además de en la superficie.

Otra parte complicada fueron las semillas. Hay tantos detalles en esa zona que tuve que observar muy atentamente la fotografía de referencia.

Este es un gran ejercicio para aprender a prestar atención a los detalles.

Ahora observemos este chile.

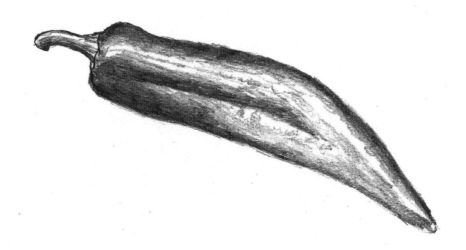

Este ejemplo me recuerda al del pimiento, y por un buen motivo. Las texturas de ambos vegetales (¡y los tallos!) son parecidos.

La principal diferencia es la forma. Fíjate que he dibujado el chile un poco achatado por el centro, a lo largo. Lo conseguí dibujando una sección oscura que recorre todo el cuerpo del chile.

Y esto es todo por lo que se refiere a este apartado. ¡Por fin vamos a salir y a observar algunos paisajes!

D. Paisajes

Ahora practicaremos dibujando paisajes naturales como bosques, rocas y montañas. También veremos algunos paisajes urbanos.

Yo siempre digo que dibujar paisajes es muy divertido porque las vistas son siempre preciosas. Si eres una persona a la que le gusta viajar y ver sitios, los paisajes podrían ser perfectos para ti.

En los paisajes naturales y urbanos hay tantos elementos distintos, texturas y objetos, que podrás aprender mucho de cada dibujo.

Así que vamos a ponernos ya mismo.

Terreno rocoso

Empezaremos dibujando este terreno rocoso.

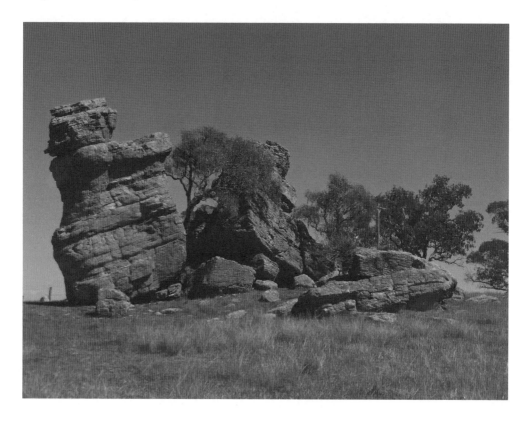

En esta escena hay varios elementos clave a los que debemos prestar atención. Una son las rocas. Hay tres cuerpos principales de rocas. Dos al fondo y una al frente.

Otro elemento son los árboles. Algunos de ellos están a la derecha y hay otro a la izquierda, entre las dos rocas.

El tercer elemento importante es el suelo, que básicamente es una parcela de hierba con algunas rocas pequeñas y piedras.

Lo primero que vamos a hacer es señalar los elementos principales de forma general.

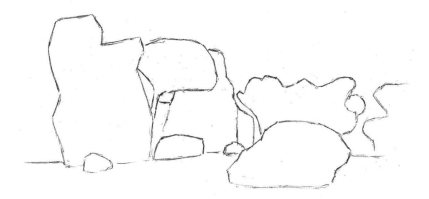

Lo único que me preocupaba aquí era conseguir que los contornos fueran lo más parecidos posible al paisaje real. Después ya los perfeccionaremos.

A continuación ya podemos empezar a dar cuerpo a los distintos elementos e ir construyéndolos poco a poco. Empecemos por la roca de la izquierda.

Para que la roca quede bien tienes que prestar atención al aspecto que tiene en la fotografía. Está compuesta por placas gruesas de piedra. Eso significa que hay muchas incisiones horizontales entre ellas. Por eso la mayoría de las líneas de la roca se desplazan de forma horizontal.

También hay otras líneas verticales más cortas que señalan las grietas de la roca.

Ahora vamos a centrarnos en el árbol. De esta forma trabajaremos de izquierda a derecha.

Hazlo dibujando las ramas tal como aparecen en la fotografía. Después, rellena la zona que hemos creado antes con una textura de hojas.

En este dibujo quise probar algo un poco diferente. Normalmente, las ramas están obstruidas por la gran masa de hojas. Para poder dibujar con libertad esas hojas, primero quería sombrear el tronco del árbol y las ramas. Así que, por ahora, solo he rellenado la zona con algunas hojas. Después ya lo haremos con más detalle, después de oscurecer esas ramas.

Ahora vamos a trabajar con la segunda roca grande del fondo. Esta roca es lige-
ramente distinta de la primera. Parece que esté colocada en un ángulo diferente, así
que sus placas son más diagonales. También está ligeramente «suspendida» en el
aire, y se le ve la parte inferior. Esta zona la tendremos que oscurecer considerable-
mente más adelante.

No la he dibujado con tanto detalle como la primera roca, porque yo creo que
aquí se necesitan menos detalles. Solo he señalado las incisiones y las grietas princi-
pales, además de la parte de la derecha, donde la roca sobresale un poco.

A continuación vamos a señalar las ramas del resto de los árboles, y empezaremos a dibujar los detalles de la tercera roca, la que está más avanzada.

No es muy complicado. He señalado las líneas más importantes de la roca y he dibujado las ramas por encima.

A continuación señalaremos también las hojas.

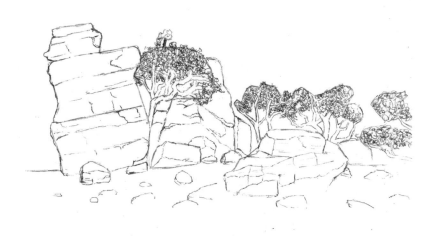

He vuelto a crear la textura de hojas solo alrededor de las ramas. Ahora vamos a oscurecerlas por fin, para que podamos añadir más detalles.

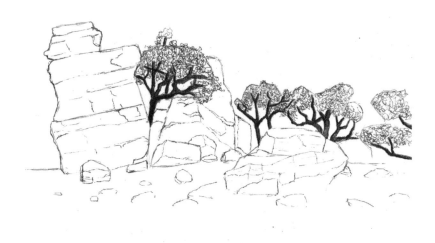

He sombreado los troncos y las ramas con toda la sencillez que he podido. La luz procede de la parte superior derecha, así que tendrás que oscurecer todas las caras izquierdas e inferiores de los troncos y las ramas. A continuación vamos a ocuparnos de las hojas y de la hierba.

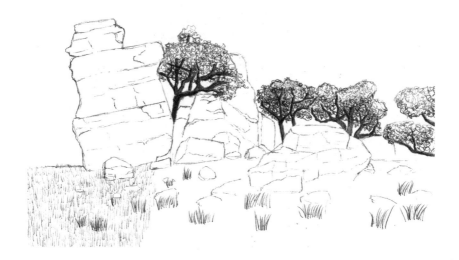

Como puedes ver, aquí he hecho unas cuantas cosas.

Primero he añadido más hojas en lo alto de las ramas dándoles un tono un poco más oscuro. De esta forma he conseguido crear la impresión de que la luz procede de arriba, por lo que las ramas superiores son más luminosas que las de abajo.

Después, he añadido también la hierba. La he ido dibujando de izquierda a derecha. Esta parte es larga y tediosa. Tendrás que tener paciencia cuando te enfrentes a largas superficies que requieren texturas detalladas. También he dibujado algunas briznas de hierba más altas y más pobladas para hacerlo un poco más interesante.

También tienes que tener cuidado de no dibujar hierba encima de las rocas pequeñas y en las piedras. Su parte inferior debería quedar parcialmente obstruida por las briznas de hierba, mientras que las partes superiores deberían ser perfectamente visibles. Fíjate en que da la sensación de que las rocas están rodeadas de hierba que crece a su alrededor.

Vamos a terminar esta textura.

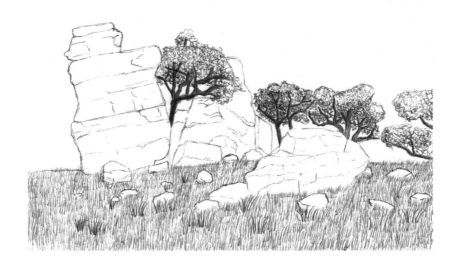

He acabado de aplicar la textura de la hierba. Como he mencionado antes, fíjate en que las rocas que están repartidas por el suelo parecen rodeadas por la hierba que crece a su alrededor. Ese es el importante efecto del que hablaba hace un momento.

Ahora que ya hemos terminado con la vegetación, ya podemos empezar a trabajar en las rocas. Como siempre, empezaremos por la roca que está más a la izquierda, e iremos avanzando a partir de ahí.

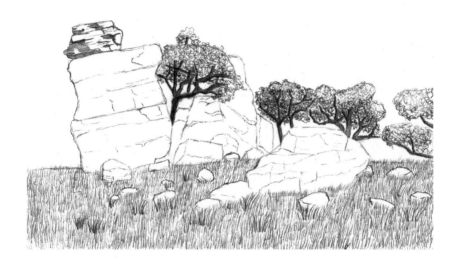

Comenzaremos sombreando la roca. Lo que más me gusta de este paisaje en particular es que hay un contraste muy fuerte entre los tonos brillantes y los oscuros. Las sombras son muy fuertes.

Básicamente, he sombreado alrededor de las grietas, los cortes y los salientes. Los salientes crearán sombras por debajo de ellos, mientras que los cortes verticales proyectarán sombras verticales.

Fíjate en el chulísimo efecto que conseguimos aplicando esta única capa de sombras.

Continuemos descendiendo por la roca.

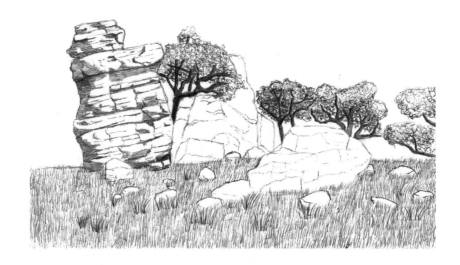

He seguido haciendo lo que había hecho en la parte superior de la roca. Fíjate que la parte izquierda de la roca está casi oscura del todo. Ahí es donde la dirección de la superficie de la roca «gira», cosa que hace que le dé menos la luz.

Sigamos con la roca siguiente.

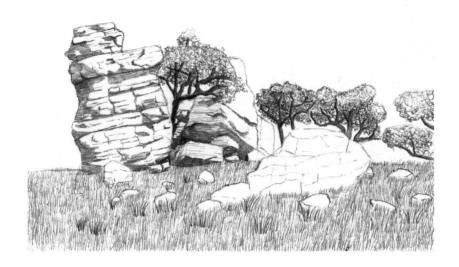

Esta es bastante parecida. Fíjate que la roca está suspendida en el aire y se le ve la parte de abajo. Esta zona inferior está inclinada de una forma que hace que le llegue menos luz y, por tanto, es considerablemente más oscura. Además, la parte inferior izquierda también es más oscura.

Continuemos sombreando el resto de la roca.

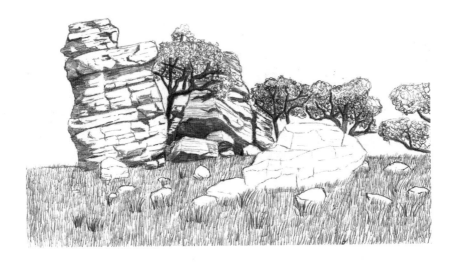

Muy bien. Fíjate en que, tal como he mencionado antes, aquí las placas están más inclinadas, y eso hace que muchas de las sombras horizontales y las grietas se desplacen de forma vertical (y ligeramente en diagonal).

Ahora lo único que nos queda por hacer es sombrear la roca de delante y las piedras más pequeñas que están repartidas por el suelo lleno de hierba.

Eso es. Aplicamos los mismos principios. Las zonas más oscuras están a la izquierda y entre las incisiones y las grietas.

¡Y ya hemos acabado!

Camino y árbol

En este ejercicio dibujaremos un camino serpenteante y un gran árbol.

Quiero que te concentres en el árbol, así que es probable que prestes menos atención a los demás detalles.

Vamos a empezar el ejercicio como hemos hecho en otras ocasiones, señalando las líneas principales del paisaje.

En el caso del árbol, de momento solo he bosquejado la silueta del tronco. También hemos dibujado el camino, la casa y los árboles del fondo.

Ahora vamos a empezar a dibujar la forma del árbol.

Empiezo fijándome en el punto en que el tronco se divide en ramas, y a continuación voy subiendo. Después seguimos dibujando las ramas.

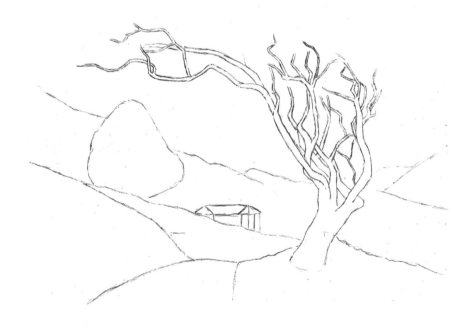

En este paso he hecho bastantes cosas. El árbol parece un laberinto, por lo que debes estudiarlo con cuidado e identificar dónde están las ramas principales. También hay que tener en cuenta que muchas de las ramas están tan tapadas que cuesta reconocerlas. Hazlo lo mejor que puedas y tómate el tiempo que necesites.

Ya casi hemos acabado. Vamos a dibujar también las ramas más pequeñas.

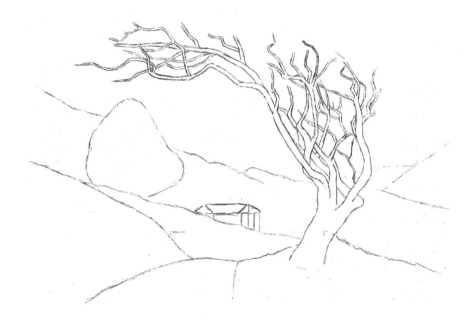

Ya está. Ahora ya tenemos todo el esqueleto del árbol. El siguiente paso será añadirle las hojas. Primero vamos a señalar dónde irán.

Aquí está el contorno.

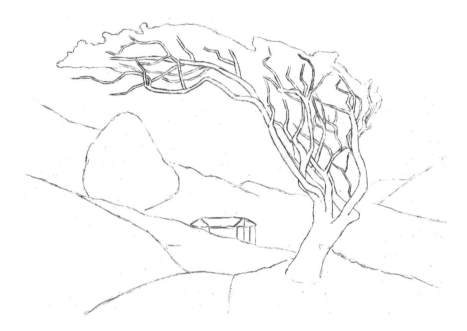

Yo he observado con atención la fotografía de referencia y después he dibujado una línea muy fina que define el área de las hojas.

Este árbol es bastante curioso. Tiene la mayor parte de las hojas en la parte superior y bastantes menos en la parte inferior.

Vamos a empezar a rellenarlo.

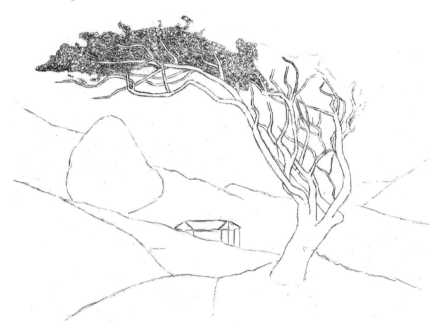

He ido avanzando lentamente de izquierda a derecha. Estoy intentando aplicar una capa de hojas de tono medio para poder volver después y oscurecerlo allí donde sea necesario.

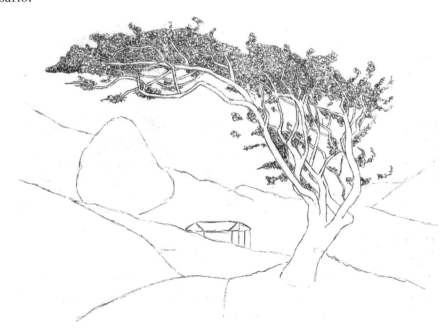

Ya he acabado de dibujar las hojas. Fíjate que también he añadido algunos grupos de hojas para decorar. Si observas la fotografía de referencia verás que los hay de vez en cuando. Algunos de estos grupos de hojas parecen estar suspendidos en el aire. Enseguida los conectaré añadiendo algunas ramas muy pequeñas.

A continuación quiero añadir cierta profundidad a las hojas dibujando una segunda capa más oscura. La luz procede de la esquina superior derecha, por lo que los grupos de hojas inferiores serán más oscuros.

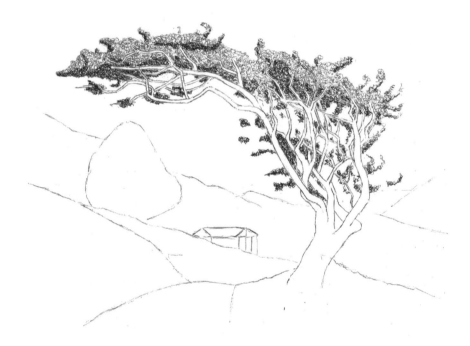

Ahora está mucho mejor, ¿verdad?

Las hojas no son lo único que necesita un sombreado. Hay muchas ramas oscuras. También tenemos que dibujar algunas ramas más pequeñas que conectarán los grupos de hojas que están más separados.

Vamos a añadirlas.

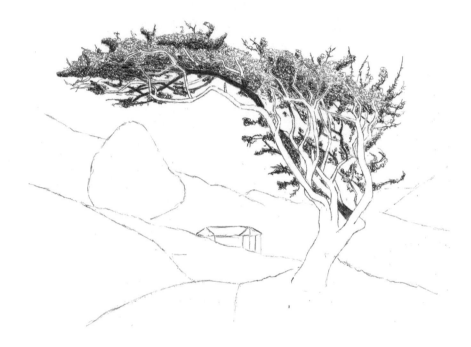

Aquí he hecho bastantes cosas, y fíjate en el impacto que tienen en el árbol. Ahora se ve mucho mejor.

He añadido algunas ramas más oscuras al fondo. Estas ramas conectan los grupos separados de hojas y ayudan a destacar las ramas más claras.

A continuación quiero sombrear las ramas más grandes y el tronco.

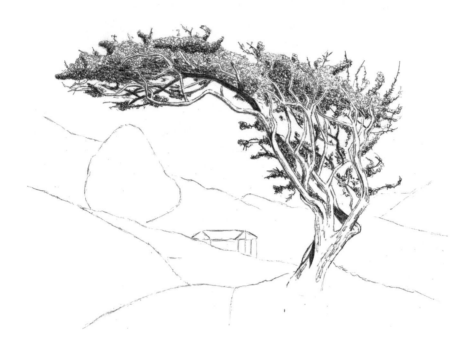

He vuelto a fijarme en la fuente de luz, que procede de la esquina superior derecha. También he añadido un poco de textura a las zonas más gruesas del árbol. Esto me ayuda a convertirlo en un objeto tridimensional en el espacio.

Fíjate también en el contraste entre las ramas más claras de la parte delantera con las más oscuras en el «fondo» del árbol.

Ahora podemos concentrarnos en el fondo del dibujo.

Aquí he bosquejado los arbustos y la hierba que crece justo debajo del árbol. He empleado trazos medios y sencillos.

Ahora vamos a seguir desarrollando la otra parte del camino.

He vuelto a utilizar texturas muy sencillas para plasmar la imagen y conseguir que parezca vegetación. No es necesario añadir demasiados detalles, porque queremos que el árbol destaque. El resto solo son elementos de apoyo.

A continuación añadiremos los árboles del fondo.

Y al final dibujaremos la casa.

Para la casa he empleado sólidas líneas rectas. He indicado la procedencia de la luz sombreando las zonas del tejado que dan a la izquierda. Quería minimizar los detalles al máximo, pues la casa está bastante alejada. Le he añadido algunas líneas horizontales al tejado y una pequeña valla a la derecha.

También he dibujado algunos detalles del camino.

Y con esto, podemos dar por finalizado el ejercicio. A continuación te enseñaré algunos ejemplos de dibujos ya terminados.

Más ejemplos

Empecemos con el paisaje natural de un desierto.

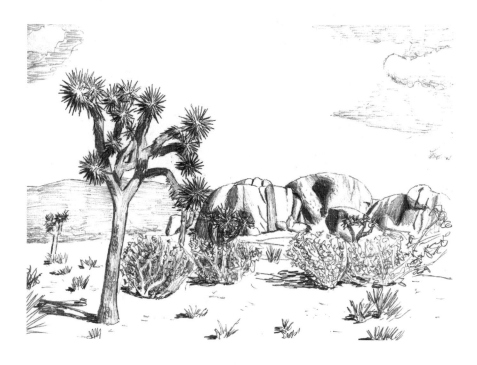

El foco principal de este escenario es el árbol de delante y las rocas del fondo. En realidad, las rocas fueron la parte más difícil de dibujar, pues su textura era lisa y grumosa en distintas zonas.

También podrás ver que la imagen del fondo de la parte izquierda que, en realidad, es una montaña, es más oscura que la parte delantera. Por sorprendente que parezca, así es como era en la fotografía de referencia.

Por regla general, es importante evitar que el fondo del dibujo sea más oscuro que aquello que queremos resaltar, pero de vez en cuando podemos saltarnos esa norma.

Aquí hay otro paisaje natural de un lago con algunos árboles y una montaña nevada al fondo.

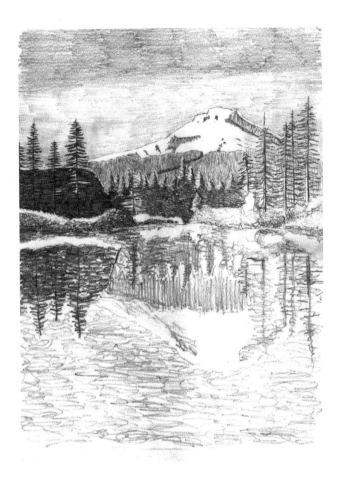

Lo que me gusta de esta clase de paisajes es que puedes jugar con ellos y encontrar distintas formas de dibujar la nieve. La más sencilla sería dejar la página en blanco.

Hay a quien le gusta dibujar sobre un papel un poco más oscuro, cosa que les proporciona automáticamente ese tono medio y les permite emplear una *gouache* blanca para resaltar algunas zonas.

También he querido incluir este dibujo rápido de una carretera.

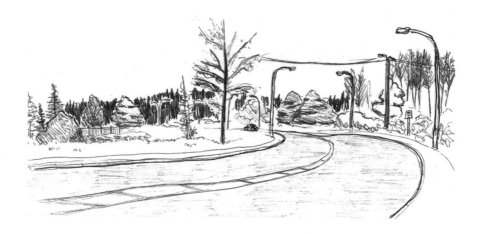

Como probablemente habrás advertido, esto lo dibujé muy deprisa. Lo que quise hacer fue dibujar las líneas casi con un único trazo. Definitivamente, no es el dibujo más bonito del mundo, pero es un buen ejemplo de algunos de los trabajos que conseguiréis hacer cuando lo practiquéis.

El último ejemplo que quiero compartir contigo es esta preciosa ciudad.

Este dibujo lo hice con trazos únicos.

¿Recuerdas que te he explicado que si puedes dibujar algo de un solo trazo, debes hacerlo? En la mayoría de los casos habría empleado muchos trazos para esta vista, pero esta vez quería aceptar el reto de dibujar las líneas con la máxima precisión posible. Y me gusta mucho el resultado.

Otra de las ventajas de dibujar así, empleando un solo trazo para cada línea, ¡es que es más rápido!

El Mecánico

En este último apartado nos centraremos en algunos objetos «mecánicos».

A veces, dibujar estos objetos puede ser extremadamente complicado, porque requieren una gran atención por el detalle y una precisión extrema. Al mismo tiempo, mejorar en este tipo de dibujos puede resultarte muy satisfactorio, y pronto te darás cuenta de que disfrutarás de ellos especialmente.

Yo opino que hay dos habilidades específicas necesarias para dibujar bien esta clase de objetos.

La primera es la capacidad para comprender las relaciones entre objetos, tanto su situación —cómo se conectan entre sí—, o lo grandes que son comparados entre ellos.

La segunda es la habilidad para aplicar tonos y sombrear.

Cuando empecemos a hacer ejercicios comprenderás mejor a qué me refiero. He elegido objetos complejos a propósito para demostrar lo que acabo de explicar. Juzga tu trabajo con benevolencia. Tu meta llegados a este punto es experimentar superficialmente con esta clase de objetos.

Moto

Ahora vamos a dibujar una moto. Creo que es uno de los ejercicios más difíciles del libro.

Esta es la moto que vamos a dibujar:

Como es un objeto muy complejo, quiero que vayamos avanzando limpiamente. Y eso lo conseguiremos dibujando primero toda la estructura de la moto mediante formas sencillas.

Comencemos con la parte delantera de la moto.

Cada vez que te enfrentes a un nuevo paso, échale un vistazo a la imagen de referencia para comprobar lo que necesitas dibujar.

En este primer paso, he señalado la rueda delantera de la moto, la parte inferior del vehículo (que contiene la base del tubo de escape), y la parte delantera, donde está el cuadro de instrumentos.

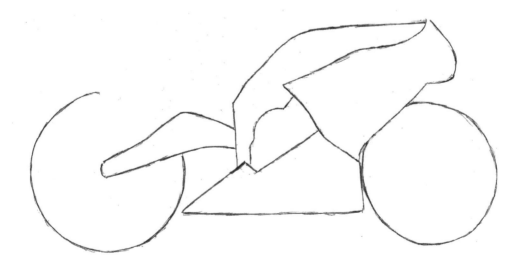

A continuación he añadido la parte central de la moto (la zona principal que conecta la parte delantera de la moto con la parte trasera), la rueda trasera, y la parte metálica que conecta la rueda trasera a la estructura general.

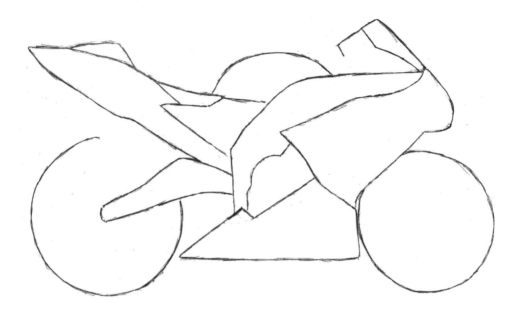

Aquí he dibujado el asiento, la parte redondeada de arriba y la parte posterior de la moto, que está justo detrás del asiento.

En todos estos últimos pasos he intentado simplificar las distintas partes lo máximo posible, al mismo tiempo que intentaba recrear las formas con la máxima precisión posible. Recuerda lo que he explicado sobre este apartado. Dibujar estos objetos requiere una gran precisión y debes comprender la relación entre las distintas partes.

Antes de añadir más detalles, utilizo mi goma moldeable para borrar los trazos sobrantes y conseguir que las líneas se vean un poco más claras. Las he dibujado un poco más oscuras de lo que lo haría normalmente para asegurarme de que las veías con la claridad suficiente.

A continuación le añadiremos el tubo de escape, así como el protector de la rueda delantera y la parte que conecta esa rueda delantera con la estructura general de la moto.

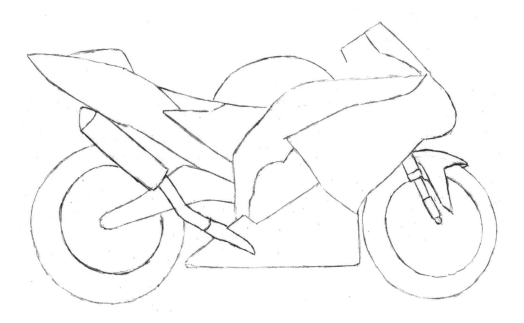

Ya le he dibujado el tubo de escape, que básicamente es un cilindro o un objeto con forma de tubería. Lo importante es plasmar correctamente el tamaño que tiene. Utiliza la imagen de referencia, y también otras partes de la moto, como medidores para determinar el tamaño correcto del tubo.

Ahora vamos a añadirles unos cuantos detalles más a las ruedas.

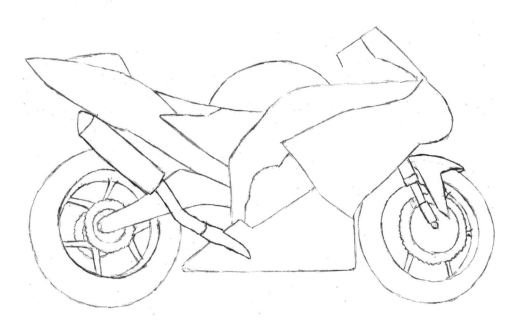

He dibujado los discos centrales de las ruedas y los conectores metálicos.

Ya hemos dibujado las partes básicas. Lo que haremos a continuación es ir añadiendo detalles por partes hasta que acabemos toda la moto.

Vamos a enfrentarnos a una de las partes que yo considero más complicadas: el cuadro de instrumentos.

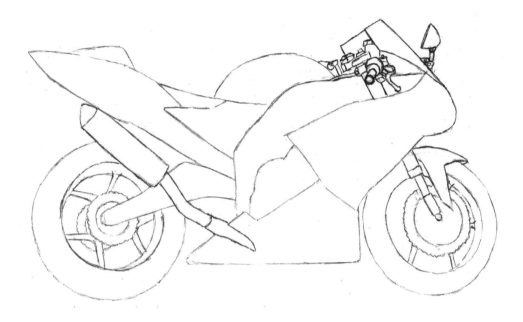

Esta parte es compleja y está llena de detalles. Empieza bosquejando el manillar y la dirección, que sobresalen un poco. A continuación añade el resto de las formas.

Yo pienso que es muy difícil dibujar cosas sin saber para qué sirven o la relación exacta que mantienen con las piezas colindantes.

La siguiente zona que quiero que dibujemos es la que está justo debajo de la dirección.

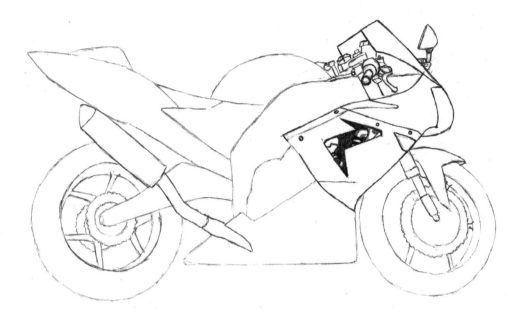

El elemento principal de esta parte es el agujero en forma de relámpago que hay en medio.

Aparte de eso, fíjate en la zona por donde conectan ambas partes, que está fijada con tornillos. Señálala dibujando una línea que se extienda a lo largo de toda la zona, y añade los tres tornillos.

También hay un intermitente naranja justo en el centro, cerca de la línea del contorno inferior. Más adelante haremos que parezca más brillante. De momento, te bastará con señalarlo mediante una sencilla forma triangular.

A continuación le añadiremos detalles a la rueda delantera.

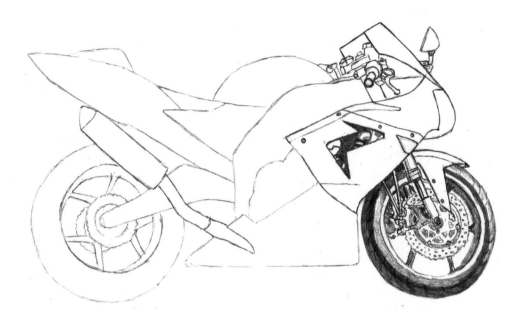

Las ruedas de las motos tienen una franja exterior oscura, y las franjas interiores están hechas de metal brillante.

También tiene un disco con muescas en el centro de la rueda y todo el mecanismo de freno. Además, he dibujado los detalles del protector de la rueda.

Ahora vamos a centrarnos en la parte inferior y el tubo de escape, dado que están conectados.

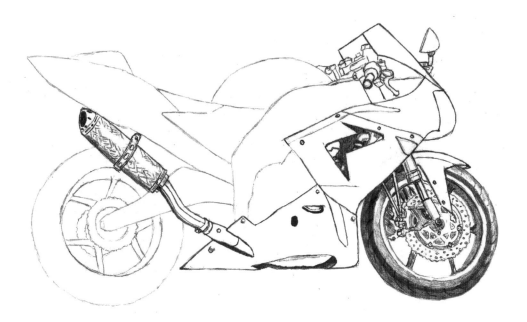

La parte inferior es relativamente sencilla. Hay tres huecos y un par de tornillos.

El tubo de escape es una forma cilíndrica, y está conectado con la parte inferior de la moto mediante un tubo brillante. Ya he señalado la textura brillante del tubo. También quiero que te fijes en cómo el tubo conecta y entra en la parte inferior de la moto. Eso crea una pequeña zona sombreada justo alrededor de donde conectan las partes.

También hay una franja metálica que fija el tubo de escape mediante un tornillo (por encima del tubo).

¿Recuerdas esa parte de la izquierda que conecta la rueda posterior a la estructura general de la moto? Ahora nos centraremos en esa parte.

Nota: presta atención a lo que he estado haciendo a lo largo de estos dos últimos pasos. Primero dibujo las partes que están delante, y cuando he terminado sigo con las de detrás. Este es el motivo de que haya elegido dibujar primero el tubo de escape y después continuar con la parte que conecta con la rueda trasera. A continuación nos centraremos en la rueda trasera, que está todavía más atrás.

Esta parte consiste en un gran plato metálico, con uno más pequeño y unas muescas que «flota» encima. El plato flotante conecta el plato metálico principal a la parte central de la moto.

El lado izquierdo del plato principal conecta con el centro de la rueda trasera.

Ya me he adentrado un poco y he sombreado un poco el plato principal, justo donde queda obstruido por el tubo de escape.

A continuación vamos a añadir los detalles de la rueda trasera.

Igual que he hecho cuando me he ocupado de la rueda delantera, he dibujado el disco central y también los frenos (que están en la parte superior del disco central). También he dibujado esos pequeños conectores que unen el centro de la rueda con el arco exterior.

Sin embargo, el elemento más destacado es esa zona exterior oscura con muescas. Fíjate en que la forma de esa parte cambia de golpe y crea dos «aros» con diferentes tonalidades. También se ve que la dirección de las muescas cambia con la dirección de la goma del neumático.

Ahora vamos a concentrarnos en la parte central de la moto.

Esta zona está llena de detalles. Lo más complicado es cómo conecta con todo lo que tiene alrededor. Tenemos que dibujar bien esas conexiones.

Vamos a hacer un *zoom* para acercarnos a esa zona.

En la base, conecta con la parte que conduce a la rueda trasera. En la parte derecha, está oculta debajo de la parte delantera (la zona donde está la dirección).

Además, tenemos la parte más oscura que hay entre la zona central y la inferior. Ahí hay una forma redonda en forma de cono que está rodeada de sombras en la parte superior.

A la izquierda del cuerpo principal de la parte central, tenemos otra parte que conecta con ella. Me refiero a esa zona triangular con esa muesca grande a la derecha.

Recuerda la clave para conseguir que te salgan bien estas cosas: observa cuidadosamente la fotografía de referencia. No dibujes basándote en la imagen que recuerdas en tu imaginación (a menos que eso sea lo que quieres hacer). Utiliza la imagen de referencia.

Y, por cierto, emplear una referencia real para hacer esta clase de dibujos es lo mejor. Un objeto real te permitirá acercarte y examinar las cosas desde distintos ángulos. Eso podría haber sido de mucha ayuda para dibujar este objeto.

Bueno, vamos a seguir con la zona siguiente, que es la parte trasera de la moto.

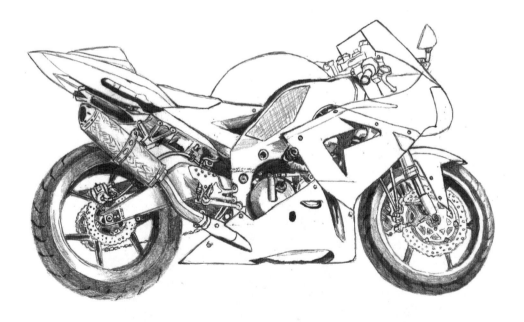

Si observas esta parte con atención, te darás cuenta de que está conectada al tubo de escape mediante unos cuantos tornillos. Toda la parte inferior está llena de detalles.

También tiene dos partes hundidas. Una es la parte trasera inferior. La otra está ligeramente por encima, y parece que tenga un objeto en forma de botella dentro.

Ya casi hemos acabado con esta parte. Lo único que nos falta por hacer es aplicar tonos y sombrear toda la moto.

Este es un paso relativamente fácil. Sin embargo, antes de ponernos a ello, deberemos echarle un vistazo a la imagen de referencia. Al mirar la fotografía te darás cuenta de que hay zonas que reflejan completamente la luz, mientras que otras son más mate. La parte frontal y trasera reflejan mucho la luz, y las partes centrales son más mate.

Antes de empezar a sombrear y dar tono a cada parte, tienes que entender si es una zona que refleja la luz o no. Después tendrás que decidir de qué forma la refleja. Por ejemplo, el tubo de escape refleja el suelo y, por tanto, tiene un tono más oscuro.

Vamos a sombrear nuestra moto.

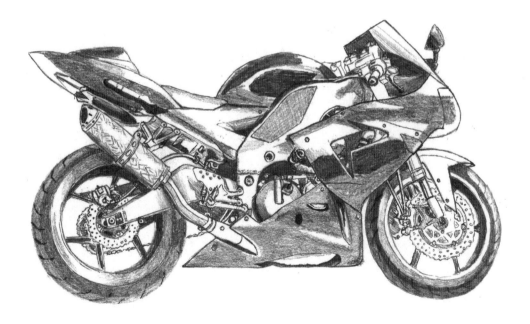

Como ves, he aplicado varios tonos a las partes que reflejan la luz, desde los más claros a los más oscuros. De esta forma he imitado la forma en que reflejan lo que rodea a la moto.

Las partes mate las he dejado más claras o las he sombreado empleando un tono uniforme, como, por ejemplo, la parte inferior de la moto.

Otro efecto muy chulo en el que quiero que te fijes lo verás en la parte frontal, donde está el hueco de la luz. Verás que hay una franja brillante (completamente blanca) alrededor de los contornos de la forma. Eso sirve para representar las partes biseladas del metal, y le da tridimensionalidad al dibujo.

Y ya está, ¡hemos terminado la moto! Desde luego, ha sido todo un reto.

Y con esto ponemos punto final a este apartado. ¡Uff!

Hemos observado distintas cosas que dibujar: personas, animales, paisajes, etcétera. Has visto muchas clases de dibujos. Algunos los hemos plasmado con más precisión, otros con más aspereza.

Lo que quiero que comprendas es que hay belleza en todos los bocetos, siempre que el dibujo te salga de dentro y le dediques toda tu atención.

Puedes dibujar a desgana líneas y formas ásperas, pero si dedicas toda tu atención a un dibujo, siempre brillará.

Sigue practicando y dibuja escenas, objetos y personas diferentes. Cuanto más variados sean los objetos que dibujes, más rápido mejorarás. Y con esto, lo creas o no, hemos llegado al final del libro.

Concluyamos este viaje que hemos hecho juntos.

6

Conclusión

«La vida es el arte de dibujar sin goma.»

John W. Gardner

Para mí esta cita define la realidad respecto al arte y a la vida, ¡y es muy divertida!

Hemos hecho un gran viaje juntos. Quizá seas una persona que ya sabía dibujar, tal vez seas alguien que acaba de retomar su pasión artística, o puede que seas un completo principiante. Mira atrás y felicítate por lo mucho que has trabajado. Es importante que todos valoremos nuestros éxitos.

Hay mucho que aprender, leer y estudiar. Y la verdad es que hay mucha información. Lo más interesante de todo es la experiencia y deberías acumular toda la que puedas sin miedo.

Recuerda que cada día tienes la oportunidad de aprender algo nuevo para enriquecer tus habilidades como artista y para vivir en el presente.

Sigue mejorando, tanto como artista como en la vida, y serás muy feliz. Y, de vez en cuando, intenta dibujar sin goma y sorpréndete viendo dónde llegas. Quizá te asombre descubrir nuevas habilidades y darte cuenta de lo seguro que eres.

Y, por favor, si quieres mándame tus dibujos, preguntas, comentarios y correcciones a Lironyan@gmail.com.

Quiero darte las gracias por la oportunidad que me has dado de ser tu profesor, aunque no haya sido por mucho tiempo.

Deseo que coseches muchos éxitos en cualquier camino que elijas.

Con afecto,
Liron Yanconsky